滄海叢刊

建築基本畫

陳榮美　著
楊麗黛

1983

東大圖書公司印行

行政院新聞局登記證局版臺業字○一九七號

中華民國六十七年九月初版
中華民國七十二年八月再版

建築基本畫

基本定價叁元捌角玖分

著作者　陳榮美
發行人　楊麗黛
　　　　莊剛彰
出版者　東大圖書有限公司
總經銷　三民書局股份有限公司
印刷所　東大圖書有限公司
臺北市重慶南路一段六十一號二樓
郵政劃撥○一○七一七五號

序　言

　　近年國內各種科學方面書籍日益增多，不論翻印、著作均不少，但有關建築製圖之工具書，似乎特別少，有部份似乎特為二專或五專同學專用者，也許大家認為大專建築系的製圖工具書沒有必要，但以筆者多年來執教於中原建築系之經驗，認為建築系一年級之同學，因在進大學之前，沒有這方面之接觸，大都對這方面一無所知，若無一有系統之書為其解說，常無法融會貫通，為了這原因，故筆者以多年之教材加以各方面之參考資料，編成此書。

　　本書以條理清晰、精簡扼要為原則，主要包括建築基本畫及建築透視兩部份，建築基本畫中包括各種製圖儀器之使用，各種建築符號之認識，線條、人物、字，以及如何從平面到立面之表現等等，透視包括運用平、立面圖繪製透視圖之各種方法，及建築物或物體受自然光或人工照明的照射所形成陰影之方法等。

　　筆者學識淺薄，遺漏難免，尚祈海內外賢達學者，不吝賜教以供再版時修正。

　　本書承蒙劉其偉老師多方面鼓勵才得以出版，在此特為致謝。

<div align="right">

中華民國六十七年五月

陳　榮　美

楊　麗　黛　　于中原理工學院

</div>

建築基本畫　目錄

第二篇　透視及陰影

第一章　透視原理、名詞

第二章　一消點透視－平行透視

第三章　二消點透視－成角透視

第四章　三消點透視－斜透視

第五章　透視圖原理之綜合運用

第六章　光與陰及影

第一篇 建築基本畫

第一章 製圖儀器及使用法

——工欲善其事必先利其器——

製圖是以圖解來表達其內容，必須利用儀器始能完成。如畫直線、曲線，量定比例等均須依賴儀器爲之。因此在你尚未明瞭製圖方法以前，對儀器的內容及使用法，必須要有深刻的認識，始能事半功倍。

其內容如下：

1-1-1 製圖桌椅及使用法

製圖桌常爲木製（如圖 1-1-1），繪圖板常爲白松木，檜木或木質堅硬、紋理細密的木材製成，板面須平直，無瑕疵，四周緣有平直板以利丁字尺之使用。其試驗方法（如圖 1-1-2），尺寸通常爲 75×105，其斜度

圖 1-1-1 一般製圖桌

圖 1-1-2 試驗圖板的邊是否平直

大約爲 1：8 爲宜，(如圖 1-1-3)，製圖時必須保持清潔並且避免刀割，
製圖椅最好是能活動的，並可依人體尺度而調整高低 (如圖 1-1-4)。

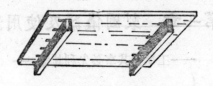

1-1-3 製 圖 板

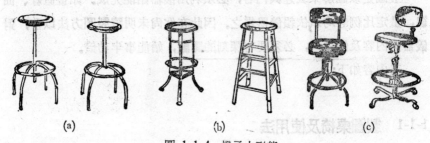

(a) (b) (c)

圖 1-1-4 櫈子之形態

1-1-2 製圖用紙

①描圖紙 (Tracing paper)，爲一種薄而透明之紙，紙質堅靱耐磨，
目前建築師事務所均用此種紙張，藉以晒藍圖，或複印。描圖紙因
其質地、色澤、厚薄及表面而有差異，故所用之鉛筆及繪圖技術應
隨紙質之不同而變化以期適應。

②製圖紙 (Drawing paper)，一般常用的有道林紙。模造紙、卡紙及
表現圖用的布紋水影紙，選擇紙張應依表現圖的目的、質地、比例
大小及價格而定。製圖時通常以選用紙質堅靱，且有適當紙紋，能
耐擦拭及不滲墨水爲佳。

1-1-3　鉛筆及使用法

　　鉛筆按其筆心石墨軟硬之不同，分軟度、中等、硬鉛筆等三種（見圖1-1-5）。通常削鉛筆時應保留有註記筆心等級的一端，以免不知道這枝鉛筆的等級，若有工程筆時，則用磨蕊器磨尖筆心（如圖 1-1-6）。筆心之軟硬與濕度有關，天氣較乾燥時用軟鉛筆，濕氣重時用較硬之鉛筆。通常使用鉛筆在 H 至 B 之間，B 級鉛筆用於初步草圖及表現圖，較硬之 H 鉛筆則用於打底線。

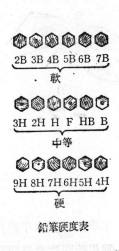

2B 3B 4B 5B 6B 7B
軟

3H 2H H F HB B
中等

9H 8H 7H 6H 5H 4H
硬

鉛筆硬度表

圖 1-1-5　鉛筆共分為十八級一般繪圖用 H、B或F。繪素描等用2B→6B。繪施2圖打底線則用 2H →6H。

圖 1-1-6　磨鉛心器

1-1-4　橡皮及其他

　　橡皮用於擦去鉛筆痕跡或墨跡，或擦去紙面的污垢及指印等，使用橡

皮時以不損壞紙面爲佳。橡皮之選用隨紙質之不同而有差異，如果線條緊密而僅欲擦去其中部份，應以消字板輔助之。（如圖 1-1-7）

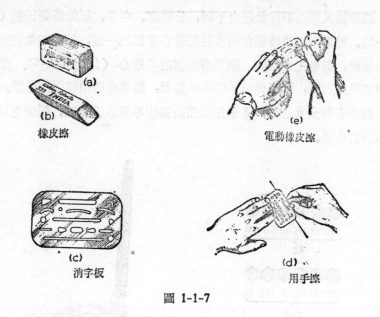

橡皮擦 (a)(b)

電動橡皮擦 (e)

消字板 (c)

用手擦 (d)

圖 1-1-7

1-1-5 丁字尺與三角板及其使用

丁字尺與三角板爲製圖時最基本的工具，丁字尺係畫水平線用的（如圖 1-1-8），其種類分固定與活動尺頭兩種，選用時應注意尺頭必須和尺身保持 90° 的接合，邊緣是否絕對的平直，或有凹凸缺口，其試驗方法（如圖 1-1-9）放置時須將其倒置以防扭曲。

丁字尺之使用須將尺頭緊靠圖板左面邊緣，其方法如下

(1)將丁字尺滑動至所需的位置。

(2)將尺掀上用爲修正其正確位置。

(3)大姆指按住畫板而將其餘四指按於尺面然後沿其邊緣畫水平線。

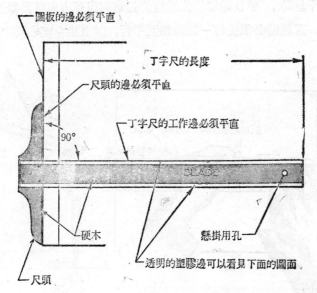

丁字尺的邊必須平直，尺頭的邊亦然，且繪圖時須緊靠圖板邊。

圖 1-1-8 丁 字 尺

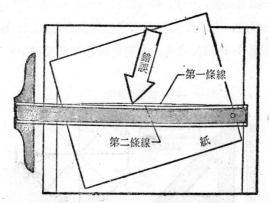

測驗丁字尺是否直時，在同一張紙上用其二邊各畫一條直線，若無法重合，則尺不正確。

圖 1-1-9 試驗丁字尺是否直

　　畫水平線時，手及鉛筆的位置應使鉛筆向畫線方向略為傾斜（見圖 1-1-10），畫線時必須使每一條線相互平行，並且由左至右爲之。

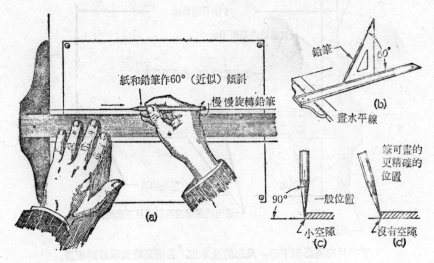

圖 1-1-10　如何畫一水平線

　　三角板每一組有兩塊，一爲 45 度角，一爲 30 與 60 度角，大都採用賽璐珞之材料製成，它易受氣候之影響而彎曲變形，因此購買時應先檢驗，其方法（見圖 1-1-11），另有一種可變角度三角板可用於畫任何角度。

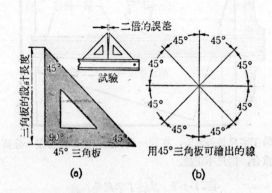

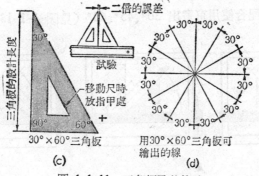

圖 1-1-11 三角板及其檢驗

　　畫垂直線時必須與丁字尺配合使用，製圖時丁字尺應緊靠，使用鉛筆時應向畫線方向略為傾斜並且慢慢旋轉，身體要略為旋轉(見圖1-1-12)，

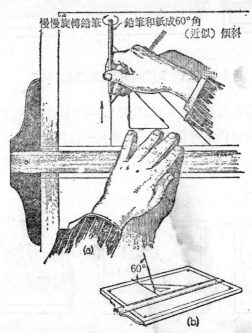

　　繪直線（不論水平或垂直）紙和筆一定成 60°（近似）傾斜，且筆須在繪圖過程中慢慢旋轉。

圖 1-1-12 如何畫一垂直線

三角板與丁字尺配合使用可畫出 30°、45°、60°（見圖 1-1-13），若用兩塊

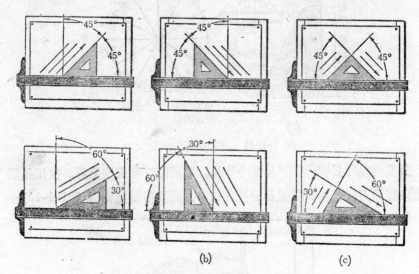

圖 1-1-13　用 30°×60° 三角板去畫線

三角板與丁字尺合併使用則可畫出 15°、75°、105° 等角之線（見圖 1-1-14、1-1-16）此外尚可畫出任意角度的平行線與任一直線的垂直線（如圖1-1-15）。

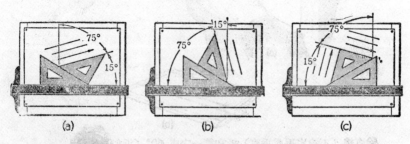

圖 1-1-14　用各種各樣的三角板組合去畫線。

(a)移動丁字尺及三角板去繪線AB(b)沿丁字尺滑動三角板(c)畫需要的線垂直於AB

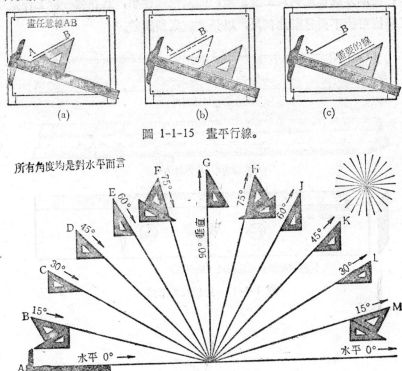

圖 1-1-15 畫平行線。

圖 1-1-16 角度表

1-1-6 比例尺

比例尺的種類分建築師的比例尺 (Architect's scale)，工程師的比例尺(Engineer's scale)，機械繪圖的比例尺(Mechanical Draftsmans scale)三種。（見圖 1-1-17）。應用比例尺之前，應先用尺定其相對之位置，量度方法將比例尺置於圖上欲量距離之處。並對準量度之方向用尖銳之鉛筆在所需之刻度上做一逕短線，並且眼睛應與桌面保持 90°（見圖 1-1-18），量度時應自零值開始，使用時應注意勿將比例尺當直尺用，以免尺上刻度

模糊，勿以分規在比例尺上量距離，因其準確性小，且在同一線上作連續量度時儘可能不要移動比例尺，以免造成累積誤差。

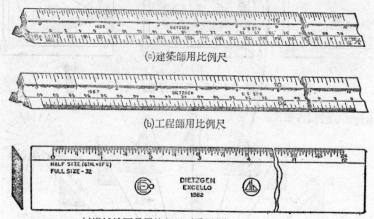

(a)建築師用比例尺

(b)工程師用比例尺

(c)機械繪圖員用比例尺（扁平型）

圖 1-1-17　比例尺的形式

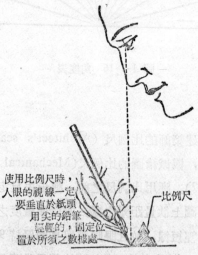

使用比例尺時，人眼的視線一定要垂直於紙頭用尖的鉛筆輕輕的，固定位置於所須之數據處

比例尺

圖 1-1-18　精確的使用比例尺

1-1-7　成套儀器及其使用法

在一般製圖中繪圓及圓弧時必須使用成套儀器（如圖 1-1-19），其基本件數有大圓規、分規、小圓規、鴨嘴筆、延伸桿及其他附件。

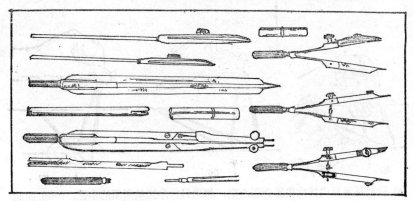

圖 1-1-19

①圓規及其使用法：

優良的圓規必須是畫圓時起點和終點合一，如果不能吻合時，表示圓規有誤差或鬆動，應不再使用。畫圓時應先調整使固定端鋼針尖之長度略長於鉛筆尖或鴨嘴筆尖，如此針尖刺入圖紙之內後，才能使圓規和圖紙達到眞正平直，筆心應削成斜角（如圖 1-1-20）。

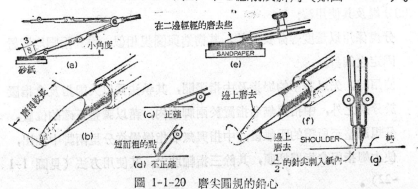

圖 1-1-20　磨尖圓規的鉛心

畫圓時首先定出圓的半徑，其次使針尖刺入正確的圓心位置上，以
左小指輔導之，並將右手提升至圓規頭柄，畫時用大姆指與食指握
柄頭，並使圓規向進行方向略為傾斜，旋轉畫成圓，若畫一圓後覺
得線條不夠清晰，可再畫一次（如圖 1-1-21）。

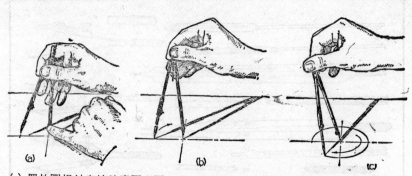

(a) 置放圓規針尖於欲畫圓之圓心處，然用另一半調整所須的半徑。 (b) 開始
用大姆指及第二指握住圓規頭，旋轉以繪圓。 (c) 用大姆指及第二指，順
時鐘的旋轉圓規頭，以將圓繪完成。

圖 1-1-21　圓規畫法

在建築製圖時，畫小圓通常用圓圈板，而不用圓規，這樣旣方便又
正確。

(2)分規及其使用法：

分規係用以量度等分長度的，其構造與圓規相似，惟其兩脚均裝置
固定之鋼針。

使用時，先以右手的姆指及中指張開，其執法為以大姆指及食指置
於分規之外，中指與無名指置於兩脚之內，藉以調整正確的位置，
分規調整至所需的距離後，中指與無名指慢慢從分規兩脚中抽出，
使大姆指與食指握柄頭，其餘三指輔助之，其使用方法（見圖 1-1
-22）。

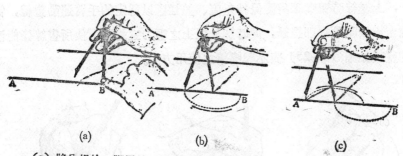

(a)　(b)　(c)

(a) 將分規的一脚置於一線的一端，調整二脚的距離爲 $\frac{1}{3}$ （近似）該直線之長度。

(b) 用大姆指及第二指握住圓規頭，旋轉至第二點。

(c) 再旋轉到第三點，若尺度不合，經修正後，繼續再試。

圖 1-1-22　用分規去等分一條線

1-1-8 鴨嘴筆及其使用法

鴨嘴筆係上墨線及畫各種曲線之工具，筆頭之尖葉爲最重要之部份，其優劣辨別（如圖 1-1-23），若太尖，作畫時墨水不易流出，太鈍時則

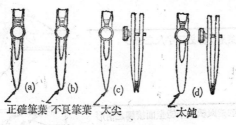

正確筆葉　不良筆葉　太尖　　太鈍

(a)　(b)　(c)　(d)

圖 1-1-23　筆尖之辨別

墨水流的太快，鴨嘴筆的執法應以手指之尖端執之，大姆指與食指抵住鴨嘴筆之兩端，筆桿則倚着於中指，筆尖向進行方向略爲傾斜（如圖 1-1-

24)，上墨線時鴨嘴筆尖應保持垂直、並且應以穩定的手臂運動畫線，當畫線至末端時應立即提筆，同時加於紙上之壓力宜適當，使所畫線條能清晰勻整（如圖 1-1-25）表示鴨嘴筆之使用方法。

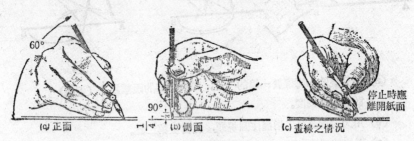

(a) 正面　(b) 側面　(c) 畫線之情況

圖 1-1-24　鴨嘴筆之執持法

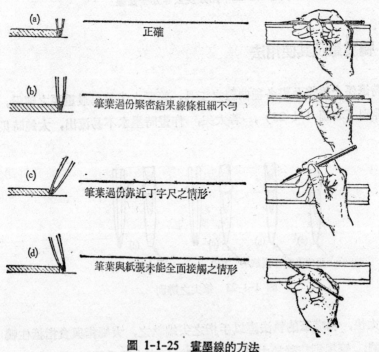

(a)　正確

(b)　筆葉過份緊密結果線條粗細不勻

(c)　筆葉過份靠近丁字尺之情形

(d)　筆葉與紙張未能全面接觸之情形

圖 1-1-25　畫墨線的方法

11-9　針筆及其使用法

針筆與鴨嘴筆、鋼筆有所不同；針筆出水一定而均勻，筆跡粗細依規格而不一樣（圖 1-1-26）。鴨嘴筆之缺點在於裝墨水過於頻繁；鋼筆之缺點在於出水不均勻，運筆姿勢稍微改變，筆跡粗細即改變；針筆無上述缺點，且爲工程繪圖專用筆之一。初用針筆者，大概以三或四支裝爲主（圖 1-1-27：每套針筆及其主要附件）。

圖 1-1-28：圖右上方爲筆套，筆身（後部附一塑膠囊套，裝針筆墨水用），圖下方爲筆身旋上筆桿。

圖 1-1 29：將筆身後部所附的塑膠囊套取下加添針筆墨水。

圖 1-1-30：針筆的使用。

圖 1-1-31、圖 1-1-32：針筆裝於圓規上（須添加附件）及其使用。

針筆規格愈小，價錢愈高，由此可見針筆之保養較購買更重要。保養可分爲下述兩種方式：一：使用針筆時，二：使用針筆後。使用針筆時，先裝入墨水，然後左右輕輕搖撓數次，然後在試紙（白紙或其他平滑紙）上輕劃線條，直至有墨水流出即可使用。使用告一段落，應即插入附有濕度器的針筆盒插口（圖 1-1-33，圖 1-1-34）以保安全，或套上筆套並旋緊防止墨水凝結。針筆使用後若有一段長時間不使用，即須將其拆開分解用水冲洗後浸泡溫水，除去其中殘留之墨水，防止凝結阻塞筆管，如此針筆之使用自可歷久彌新。

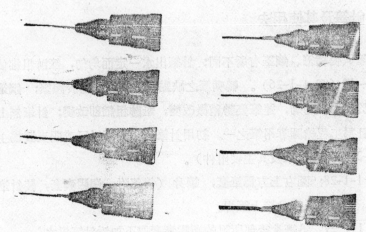

圖 1-1-26

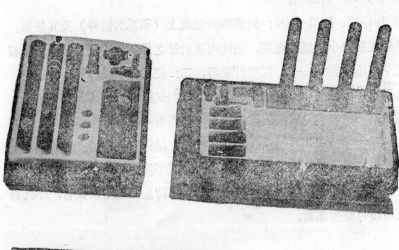

圖 1-1-27

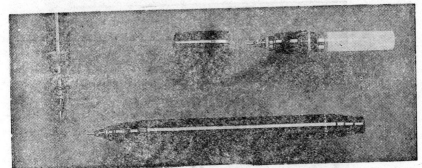

圖 1-1-28

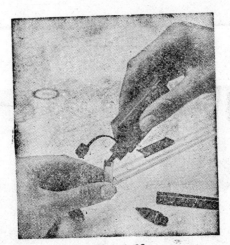

圖 1-1-29

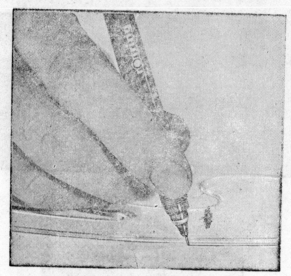

圖 1-1-30

圖 1-1-31

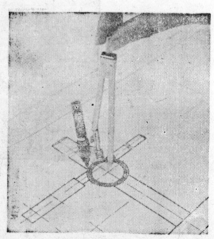

圖 1-1-32

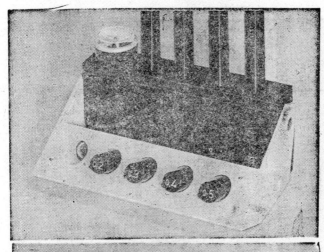

(a)

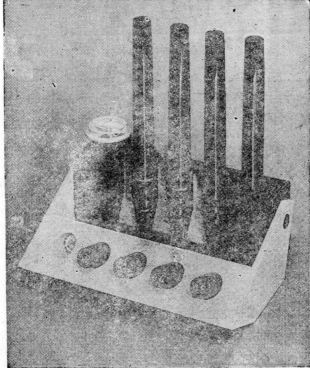

(b)

圖 1-1-33

(a)

(b)

圖 1-1·34

第二章　線　條

1-2-1　線條之特性

　　線條在建築製圖上佔很重要的地位，這是由於建築製圖者必須利用線條的輕重、粗細，使人很清楚的明白圖面上所表達的意圖，爲了使每個人都能很容易瞭解，因此對於線條的輕重、粗細是有統一規定的必要。

　　有一個故事說到：有一位甲建築師去拜訪乙建築師，正好乙建築師不在，甲建築師就在乙建築師的圖紙上畫了一條線代表簽名，乙建築師回來一看線條，就知甲建築師來過。由這一則故事就知線條對一繪圖者所代表的涵義。爲什麼建築製圖者必須練習線條，而且和機械製圖有所差別呢？主要由於機械製圖的線條生硬、呆板，而建築製圖的線條則要富有溫暖、活潑、生動的特質。這也是本章主要所說的如何使線條組合後能達成豐富的畫面，能很清楚的告訴別人你所要說的，而不必要口述就可一目了然。

　　首先談到線條的特性：每根線條都有其涵義，在你動筆以前都要想好，這根線條畫上後是否很適合呢？在（圖1-2-1）告訴你一個轉角處的線條，就能有三種結果產生。第一個，說明線條根本不相交，這是不好的，因爲你不能清楚的告訴別人，這是一個完整的交角。第二個，說明線條雖相交很好，但不生動，是機械式的，它並不算很好。第三個，告訴你不要怕線條會突出去，雖有顫抖的現象，卻造成了生動的效果。（圖 1-2-2）說明線條與它適用的鉛筆等級，在建築上通常很少使用 2H 以上的鉛筆，這是由於硬鉛筆很難得到線條輕重的分量。並且一根線條也很難保持輕重都很

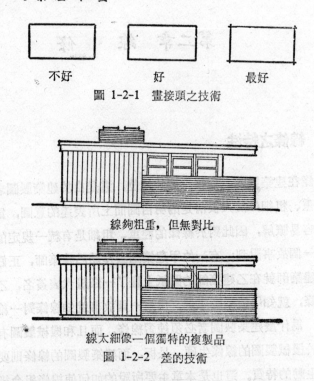

不好　　　　　好　　　　　最好
圖 1-2-1　畫接頭之技術

線夠粗重，但無對比

線太細像一個獨特的複製品
圖 1-2-2　差的技術

統一，普通都造成中間淡，而兩邊重的現象，這是不良線條。在（圖－1
2-3），它的線條是不好的，由於第一圖裏每條線都太重了，第二圖則太
輕，它們都是不合於適當的輕重及對比，因此造成很薄弱或厚重的感覺。
以下（圖1-2-3)告訴你如何來造成自己的風格如同你寫字一樣呢？第一圖
講到剖面線的特性，在剖到的部份要加重，如牆壁、柱子等，至於傢俱則
輕一點。第二圖講到建築各部份有遠近之分，則可在近的部份畫黑，遠的
部份畫淡，來強調遠近的距離。第三圖講到輪廓線加黑來強調 Silhouette
（輪廓）的特性，這是很老的方法，可是到現在還在使用。第四圖，陰影
的特性，由於我們通常假設陽光由左上方來，因此可由逆光部份的邊緣加
黑輪廓來表示 necession and extension。第五圖則提到是把主要部份輪廓
加黑，這是很普通的方法。以上所提到的是好的線條特性。

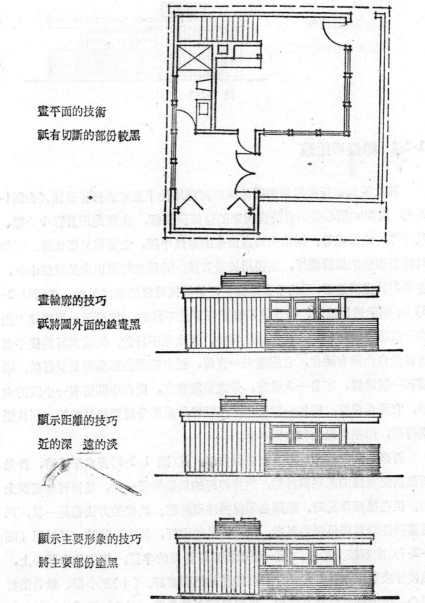

畫平面的技術

祇有切斷的部份較黑

畫輪廓的技巧

祇將圖外面的線畫黑

顯示距離的技巧

近的深　遠的淡

顯示主要形象的技巧

將主要部份塗黑

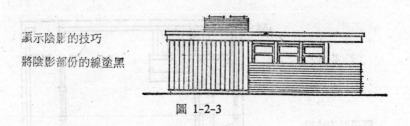

顯示陰影的技巧
將陰影部份的線塗黑

圖 1-2-3

1-2-2 線條與鉛筆

其次談到線條與鉛筆的關係與如何運用徒手畫來訓練畫線條。(在圖1-2-4) 說明(a)筆心很尖銳時畫出來的線條淡又細，主要是用於畫中心線、尺寸線、延長線等。(b)稍尖時畫出來的線條中黑，主要用於畫虛線。(c)稍鈍時畫出來的線條濃黑，主要用於畫實線。(d)稍鈍時畫出來的線條中灰，主要用於畫構造線。用徒手畫線條主要是機械線條的生硬呆板，在(圖1-2-5) (a) 顯示機械線條，這在徒手畫線條算是不好的。(b) 顯示一根線條不能在一直線上連續畫完，而在後段彎曲，這也是不好的。(c)說到好的徒手畫線條是自由與有變化，它能畫完一直線，雖有輕微的顫動還是很好的。(d)講到一根線條，不易一次畫完，分成幾段畫完，則在中間留有一小段的空隙，它還是很好，增加一點變化。這種好的線條分段要清楚乾脆，而且要畫得黑，而不可鬆散和含糊不清。

再來談到如何用徒手畫直線與曲線。見(圖 1-2-6)畫水平線時，首先要先選定線條的起點與終點，然後輕輕的用鉛筆畫一次，最後再加重畫上去，但在線條移動時，眼睛必須保持注視終點。其他的方法都是一樣，只是畫斜線時可調整紙的斜度，就可輕易的畫好，其次畫圓時，最好用（圖1-2-7) 來畫較大的圓，用一硬紙板量好需要的半徑，把它放在圓心上，然後分段點出半徑，最後你就很輕易的把圓畫好。（Ⅰ）把小指、無名指當圓心，但要伸直好像是圓規，再把鉛筆心量半徑。（Ⅱ）慢慢的把紙依順

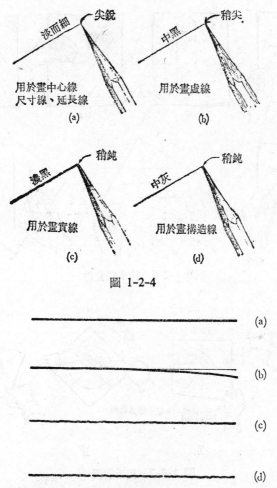

淡而細　　尖銳

用於畫中心線
尺寸線、延長線
(a)

中黑　　稍尖

用於畫虛線
(b)

濃黑　　稍鈍

用於畫實線
(c)

中灰　　稍鈍

用於畫構造線
(d)

圖 1-2-4

(a)

(b)

(c)

(d)

(a)顯示機械線條在徒手畫線條不算好。

(b)顯示一根線條不能在一直線上連續畫完，在後段彎曲，這也不好

(c)好的徒手畫線條是自由與有變化，它能畫完一直線，雖有輕微的
　顫動還是好的

(d)一根線條，不易一次畫完，分成幾段畫完，則在中間留有一小段
　的空，還是很好。

圖 1-2-5

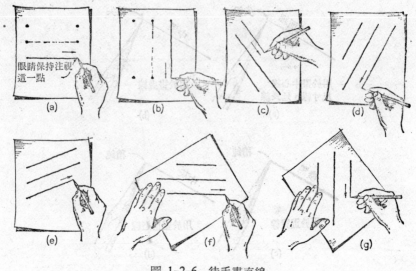

圖 1-2-6 徒手畫直線

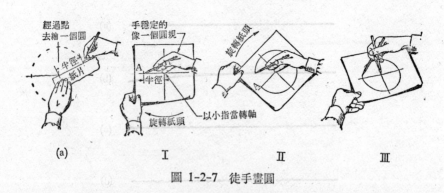

圖 1-2-7 徒手畫圓

時針方向旋轉紙張，就可畫好圓了。（Ⅲ）還有，你也可用兩支鉛筆來畫圓（當圓規用），同樣的畫四分之一圓時，也可用同法來做。

1-2-3 線條之種類與輕重

界面線 ——————————————— 中級或字規00

虛　線 — — — — — — — — — 中級或字規00

鋼筋線 ——————————————— 粗級或字規2

中心線 ——— · ——— · ——— · ——— 細級或字規000

尺寸線 ├——————————————┤ 細級或字規000

參考線 —— ·· —— ·· —— ·· —— 細級或字規000

銜接線 ——————————————— 中級或字規00

徒手線 ～～～～～～～～～ 中級或字規00

截斷線 ———————／＼———／＼——— 中級或字規00

剖面線 　 中級或字規00
　　　　 粗級或字規2

圖 1-2-8

A. 墨線可分爲下列十一級

線粗（公厘）		相當於字規筆頭號數
03	———————————	000
035	———————————	00
045	———————————	0
05	———————————	1
07	———————————	2
09	———————————	3
12	———————————	4
15	———————————	5
18	———————————	6
20	———————————	7
25	———————————	8

B. 鉛筆線分爲細、中、粗三級

——————————— 細　級

——————————— 中　級

——————————— 粗　級

圖 1-2-9

以上都是講線條特性，至於它的種類與輕重分級，則在本節內討論說
明：（圖 1-2-8）

(1)實　線——表現建築的輪廓。如外牆、隔間、門廊、天井、牆面
　　　　　等，這些線條表現必須要明顯突出。

(2)虛　線——在圖上看不見，可是確有其存在，亦即隱藏於某物體後
　　　　　者。

(3)中心線——表示對門窗之對稱物的中心位置，或牆心與柱心的位置，
　　　　　此線決定尺寸大小以前就應該做好。

(4)切面線——以重實線表示物體的剖面情形，可不必連續不斷，以免
　　　　　與其他線條混淆，因此所畫的僅是外端之切面線。

切斷線——在一個平面、立面或剖面不能或不必全部表現於圖面時，
　　　　　可用切斷線表示。規則的徒手畫是用長而直的間歇畫法。
　　　　　波浪狀而不平滑的徒手畫，用於較小而又不規則的間歇畫
　　　　　法。

尺寸線、延長線——專註記尺寸時用之。

線條輕重粗細分級：（圖 1-2-9）

　　①很重　　②重　　　③中　　　④輕　　　⑤很輕

　　{切面線　{輪廓線　　{虛線　　{尺寸線　　{中心線
　　　　　　{部份　　　{切斷線　　{延長線

此外，立面上的線條輕重與平面圖相同。

1-2-4　製圖順序及注意事項

線條的特性、種類、輕重等級都已說明了，現在開始要你知道一張紙
拿來後，如何經營畫面、製圖順序以及製圖過程中有那些注意事項。

(1)經營畫面（圖 1-2-10）

①首先在紙底部畫一條很輕的水平線，然後在圖紙左端邊緣畫一條很輕的垂直線。

②在底線上將全部寬度尺寸標記上去，標記時不能用點的，而是用很短的線。

③在左邊線上將全部高度尺寸標記上去。

④依左邊記號畫出所有的水平導線。

⑤依底線上記號，由下往上畫出所有的垂直導線。

⑥最後用軟的鉛筆將四周的線及標題的線加重。

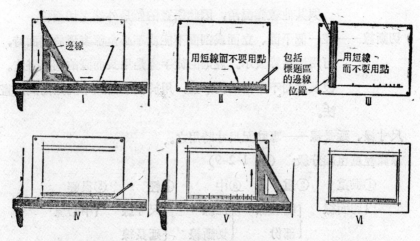

（Ⅰ）在靠近紙下邊的地方，畫一條輕的邊線及在紙的左邊繪一條輕的邊線。

（Ⅱ）標上在長向上各部份的位置。

（Ⅲ）標上在短向上各部份的位置。

（Ⅳ）依據右邊線上位置，畫水平線。

（Ⅴ）依據在下面線上的位置畫垂直線。

（Ⅵ）再描一遍邊界線，及將標題區的線用軟一些的鉛筆，描深一些。

圖 1-2-10

(2)製圖順序: 製圖要有一定順序才能求得事半功倍與保持圖面的清潔。以左圖（圖 1-2-11）爲例，說明製作順序。

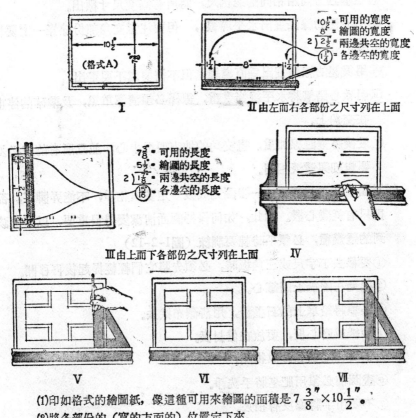

I

II 由左而右各部份之尺寸列在上面

$10\frac{1}{2}''$	可用的寬度
$8''$	繪圖的寬度
$2\sqrt{2\frac{1}{2}}$	兩邊共空的寬度
$1\frac{1}{4}$	各邊空的寬度

III 由上而下各部份之尺寸列在上面

$7\frac{3}{8}$	可用的長度
$5\frac{1}{2}$	繪圖的長度
$2\sqrt{1\frac{8}{8}}$	兩邊共空的長度
$\frac{16}{16}$	各邊空的長度

IV

V　　　VI　　　VII

(1)印如格式的繪圖紙，像這種可用來繪圖的面積是 $7\frac{3}{8}'' \times 10\frac{1}{2}''$。

(2)將各部份的（寬的方面的）位置定下來。

(3)將各部份的（長的方面的）位置定下來。

(4)開始畫很輕的水平線，不再需要時，可忽視它。

(5)開始畫很輕的垂直線，不再需要時，可忽視它，注意這些線須在角上相交。

(6)用軟的鉛筆畫上粗重的水平線，線應清潔及夠黑和準確的目的，停在角上。

(7)用軟的鉛筆畫上粗重的垂直線，線應仔細的交會在角上，最好所有線都應是同樣的粗細及黑。

圖 1-2-11　用鉛筆繪圖的步驟

①經營圖紙，它適合的製圖尺寸大小爲27.5×18.5。

②在水平方向用相同的比例尺，將所有寬度尺寸標出。

③在垂直方向用相同的比例尺，將所有高度尺寸標出。

④用很輕的線條畫出水平導線，但要注意交角部份線條一定要相交。

⑤用很輕的線條畫出垂直導線，但不需要處不要畫出。

⑥用軟心鉛筆將水平線條畫重，線條必須清潔重黑，及準確的停止在交角上。

⑦最後將垂直線加重，畫交角的地方要很小心，並且所有的線必須要粗細與濃淡相同。

(3)製圖中應注意事項：一張圖完成後一定要很乾淨，不能弄髒了，否則只有耗費心機。因此，如何保持圖面清潔變得很重要，以下所談到的這幾種，必須平時就要訓練（圖1-2-12）

①要移去丁字尺或三角板時，必須先將它們輕輕提起後再移開。

②避免在圖紙上磨筆心。

③必須將鉛筆上的石墨粉，用清潔布拭去。

④砂紙或磨心板，要放在信封裏。

⑤不要在圖紙上置放物品。

⑥畫圖前必須用肥皂將手洗淨。

⑦不要用手將橡皮屑拍去。

⑧必須用毛刷或清潔布，將橡皮屑拭去。

⑨避免汗滴到圖紙上。

⑩不要在圖紙上抓頭髮，以免髮油落到圖紙上。

⑪要擦去錯誤的線條時，爲了避免破壞其他正確線條時，應使用消字板。

⑫在討論時，只能用手指背接觸圖面。

⑬在你畫圖要暫停時，必須用紙張或桌布覆蓋起來。

⑭在你要註字時，必須將紙墊在手下面。

⑮當你要清潔一丁字尺或三角板時，不要用水洗，而用橡皮把它擦淨。

⑯圖紙完成後，必須將其捲起來，或放在大信封袋內。最後用以上方法練習下面兩個作圖。（圖 1-2-13）（圖 1-2-14）

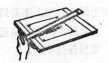

(1)移走丁字尺。
傾斜的將尺拿走。

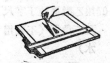

(2)移走三角板。
用指甲將其拿走。

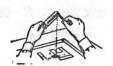

(3)不在圖上磨鉛筆。

(4)用乾淨布擦去鉛筆屑。

(5)保持砂紙不用時放在信封之中。

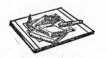

(6)不將物品放於畫紙上。

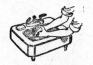

(7)常用肥皂洗手。

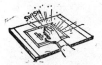

(8)不要用手拍桌子，或擦去鉛筆屑或橡皮渣。

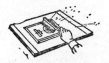

(9)用一個刷塵刷，或用清潔布刷去橡皮渣。

⑽避免在畫圖時流汗。

⑾不要在畫圖時抓頭髮。

⑿用橡皮擦時，以消字板保護其他正確的線。

(13)當討論時、指圖時
用指甲面觸圖。

(14)不畫圖時，用紙蓋
起來。

(15)或用布將圖板蓋起
來。

(16)當寫字時，用一張
紙墊在手下。

(17)用乙醚清理丁字尺
及三角板（不要用
水）

圖 1-2-12

(18)把圖捲起來，不要將
線弄髒，用大袋裝起
來以保持平坦。

圖 1-2-13

圖 1-2-14

第三章　字　　體

1-3-1　仿宋字

　　在建築及土木工程圖上的中文註字均以仿宋字爲標準字體，仿宋字又分長仿宋體與方仿宋體，仿宋字爲何會被當作標準字體呢？主要的是它柔

仿宋字之當器須合正宜整脊並
宋條件一宜劃上之右角必須處
七尖形近於末揭處應向外略三
刀形之接起狀橫之由自右可稍向
角之頂隆斜點與末亦作刀尖與
上隆起之與撇勾以及裁刀宜
向上順點狀凡挑等等之角形拐
尖宜處亦狀多不邊出三與與劃
角之方狀作向凸橫橫之
之方向應互相平行字隻之大小筆劃之
粗細則須均勻一律每字寬與高之比約
爲二比三此乃寫仿宋體字之概略標準

圖 1-3-1

一 丨 丿 八 丶

丿 乀 丶 亅 乀

一 ㄱ ㄱ 亠 人

亻 儿 入 八 冫

几 刀 刂 力 勹

匸 十 卩 厂 厶

矢 石 示 內 禾

圖 1-3-2

心 小 手 才 水
氵 犭 阝 戈 斗
斤 方 日 曰 月
木 欠 止 歹 殳
朩 比 毛 氏 气
火 巛 爫 爿 片
穴 立 立 竹 米

圖 1-3-3

和中帶有剛勁，豪邁而不失纖細，練習字體唯一的訣竅只有多觀察，多練習直至創造出自己的風格爲止。練習時應遵循以下幾點，則不難寫得正確而又迅速。

　①註記時應畫出軌線再書字體，畫軌線時小字只要畫出天地兩條卽可。寫大字時就必須要畫出字框，長仿宋字其比例爲10：8。

　②開始時，應由筆劃較少的字進入筆劃較多的字，才比較容易體會字體結構與運筆技巧。

　③開始練習時應求準確而不求快速，並選定一種字體練習至熟練不會變形爲止。

　④書寫時宜大膽，每一條線應迅速確實，切忌精細的描繪，線條才不會顯得鬆散無力，若以鉛筆練習時，紙張背面應可清楚的看出字體的痕跡。

　⑤註字使用鉛筆時，應選用中等硬度筆心，通常是以 HB 爲多。

標準仿宋字體標準字體表： （圖 1-3-1）

練習字帖（圖 1-3-2, 1-3-3）

1-3-2 數字與英文字母

　英文字母或數字多半採用美國標準字體， 它分爲垂直與傾斜兩種字體，其書寫時與仿宋體字規則相同，要多練習，直至創造出自己的風格爲止。以下有幾點規則要說明：

　①圖 (1-3-4)爲標準阿拉伯數字表。

　②英文字母字法之筆觸與筆劃順序見圖 (1-3-5)。

　③註記時要先劃導線，其軌跡之間隙大致爲小字 0.25 cm(1/8″) 大字 0.5 cm(1/4″) 如圖 (1-3-6, 1-3-7)。

　④寫英文單字或句子時要注意其字母與字母的間隔，單字與單字的間

隔，不可過大或太小或大小不一，其規則如下，圖 (1-3-8, 1-3-9, 1-3-10, 1-3-11, 1-3-12, 1-3-13)。

⑤練習時切記字體大小要一致，字體形態要一致，圖(1-3-14, 1-3-15, 1-3-16)。以下是幾個常見的錯誤，圖(1-3-17)。

⑥英文字母有用徒手寫的，與用字規機械式書寫的，其中以徒手書寫的字體顯得活潑，生動富有韻律，機械式寫法則顯得整齊，劃一，但很呆板，不生動，以下是二者的比較：圖(1-3-18, 1-3-19, 1-3-20, 1-3-21, 1-3-22)。

下面有八種方式的樣本，可以臨模練習：圖(1-3-23, 1-3-24, 1-3-25, 1-3-26, 1-3-27, 1-3-28, 1-3-29, 1-3-30

二號… 1 2 3 4 5 6 7 8 9 0

三號… 1 2 3 4 5 6 7 8 9 0

四號… 1 2 3 4 5 6 7 8 9 0

五號… 1 2 3 4 5 6 7 8 9 0

六號… 1 2 3 4 5 6 7 8 9 0

七號… 1 2 3 4 5 6 7 8 9 0

八號… 1 2 3 4 5 6 7 8 9 0

九號… 1 2 3 4 5 6 7 8 9 0

圖 1-3-4

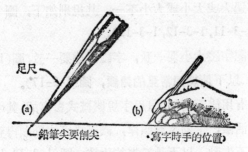

尺尺

(a) 鉛筆尖要削尖

(b) 寫字時手的位置

圖 1-3-5　寫字母的鉛筆

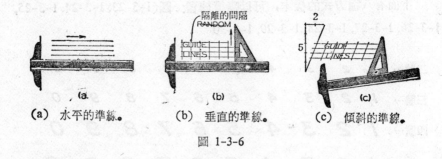

(a) 水平的準線。　　　(b) 垂直的準線。　　　(c) 傾斜的準線。

圖 1-3-6

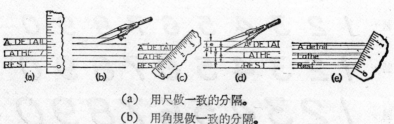

（a）用尺做一致的分隔。

（b）用角規做一致的分隔。

（c）用尺做不一致的分隔。

（d）用角規做不一致的分隔。

（e）用尺做不一致的分隔。

圖 1-3-7　定準線間的間距

圖 1-3-8

G I J P R S M W 2 4

正確

G I J P R S M W 2 4

錯誤

圖 1-3-9 常犯的寫字錯誤

B C E G H K S X Z 2 3 5 8

正確 (穩重)

B C E G H K S X Z 2 3 5 8

錯誤 (不穩重)

圖 1-3-10 字的穩定性

BLDG. FELT　　　BLDG. FELT

同大的空隙

錯誤　　　　　　　正確

同樣距離給不同　　用眼睛去分字間的距
大的空間。　　　　離，使二字間有相同
　　　　　　　　　的空間，

圖 1-3-11 字母間的空間

想像的"O"

BLDG.OFELT

圖 1-3-12 字間的空間

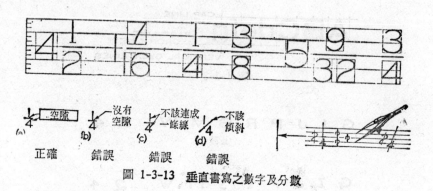

正確　　錯誤　　錯誤　　錯誤

圖 1-3-13　**垂直書寫之數字及分數**

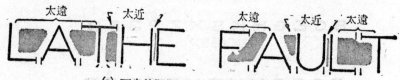

(a) 不良的間距字母間有同樣的距離

LATHEOFAULT

放一個"O"在中間

(b) 間距: 字與字的空間面積大小相同

圖 1-3-14　字母及字之間隔

(a)　正確⟹ I SPACE LETTERS CLOSELY & WORDSOOPENLY

放個"O"在中間

(b)　錯誤→ ISPACE LETTERS OPENLY & WORDS CLOSELY

圖 1-3-15

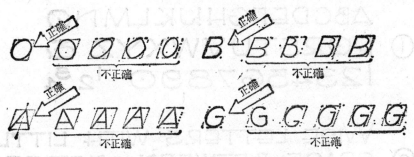

圖 1-3-16 正確的及不正確的寫傾斜大寫字母

　　我們要書寫字母靠近一些，而字與字間要有分隔，而不該書寫字母時分開，而字與字卻緊接在一起。

(a) RELATIVELY
(b) Relatively 　　　　 } 字母在形態上沒有統一。

(c) RELATIVELY
(d) RELATIVELY 　　} 字母在高度上沒有統一。

(e) RELATIVELY
(f) RELATIVELY 　　} 字母在垂直書寫或傾斜書寫上沒有統一。

(g) RELATIVELY
(h) RELATIVELY 　　} 字母在粗細上沒有統一。

(j) RELATIVELY 　　} 字母間的空隙沒有統一。

(k) NOW IS THE TIME FOR EVERY GOOD MAN TO COME TO THE AID OF HIS COUNTRY. 　} 字與字間的空隙沒有統一。

圖 1-3-17 一致的書寫

ABCDEFGHIJKLMNO

① PQRSTUVWXYZ &

1234567890 $\frac{1}{2}$ $\frac{3}{4}$

② WIDE LETTERS WITH LITTLE SPACE BETWEEN. NOTICE LOW CENTER STROKES

③ CIRCULAR STROKES ARE MADE WITH INCLINED CURVES. NOTICE HIGH CENTER STROKES.

④ ABCDEFGHIJKLMNOPQR STUVWXYZ 1234567890

⑤ ABCDEFGHIJKLMNOPQRS TUVWXYZ &1234567890

⑥ EXTREMELY CONDENSED LETTERS EXAGGERATED SPACING. L AND T CAN BE EXTENDED BEYOND GUIDE LINES.

圖 1-3-18

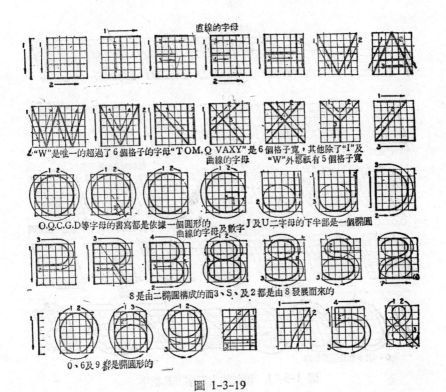

直線的字母

"W"是唯一的超過了6個格子的字母 "TOM. Q VAXY"是6個格子寬，其他除了"I"及
曲線的字母 "W"外都祇有5個格子寬

O.Q.C.G.D等字母的書寫都是依據一個圓形的 J及U二字母的下半部是一個橢圓
曲線的字母及數字

8是由二橢圓構成的而3、S、及2都是由8發展而來的

0、6及9都是橢圓形的

圖 1-3-19

THE IMPORTANCE OF GOOD LETTERING CANNOT BE
OVER-EMPHASIZED. THE LETTERING CAN EITHER
"MAKE OR BREAK" AN OTHERWISE GOOD DRAWING.

圖 1-3-20　鉛筆寫字的例子

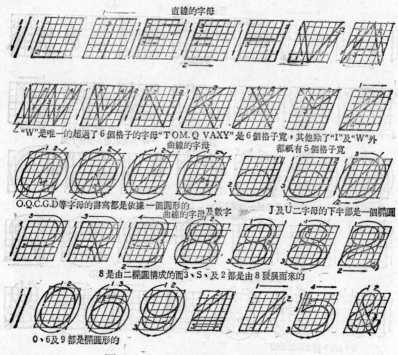

直線的字母

"W"是唯一的超過了6個格子的字母"T.O.M.Q.VAXY"是6個格子寬，其他除了"I"及"W"外都祇有5個格子寬

曲線的字母

O.Q.C.G.D等字母的書寫都是依據一個圓形的

曲線的字母及數字

J及U二字母的下半部是一個橢圓

8是由二橢圓構成的而3、S、及2都是由8發展而來的

0、6及9都是橢圓形的

圖 1-3-21　傾斜的大寫字母及數字

PENCIL LETTERING SHOULD BE DONE WITH A FAIRLY SOFT SHARP PENCIL AND SHOULD BE CLEAN-CUT AND DARK　ACCENT THE ENDS OF THE STROKES

圖 1-3-22

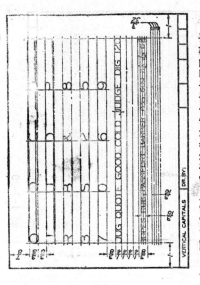

圖 1-3-24　垂直的曲線式大寫字母及數字

圖 1-3-23　垂直的直線式大寫字母

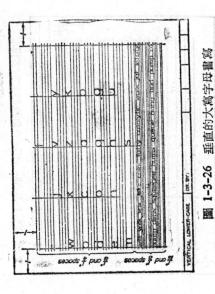

圖 1-3-26　垂直的大寫字母書寫

圖 1-3-25　垂直的大寫字母書寫

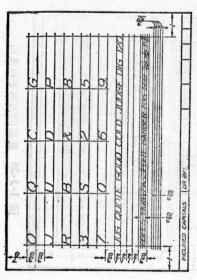

圖 1-3-27 傾斜的直線式大寫字母

圖 1-3-28 傾斜的曲線形大寫字母

圖 1-3-29 傾斜的大寫字母的書寫

圖 1-3-30 傾斜的小寫字母

第四章　人物、樹木、交通工具等符號畫法

1-4-1　通　論

　　花要靠樹葉的扶持才顯得它的美麗、建築物若僅有空殼時，則畫面不但顯得單調無趣，並且無法使建築師的意圖完全表達出來，因此畫襯景的意義在於表示建築物的相關適當比例。使圖面能與現實更接近，意圖更增進與業者間的了解，但是襯景如果畫得太糟時，則反而破壞了建築物的完整性了。

　　素描是促進設計者表達意念的途徑，因此建築系學生要訓練對於物體的比例、明暗對比，筆觸等元素的畫法，通常光線造成的陰影我們分為黑灰白三種明暗層次來表達物體的立體感，如果明暗層次差別小，對比小則它表現是柔合的，女性化的，如果明暗層次差別大，對比強時，則它表現出來的則是剛性的，男性化的。再說筆觸是將物體的特徵很明白、生動表達出來的重要方法。筆觸有濃淡、輕重、粗細等，變化很大，依所表達物體的特徵與個性而不同，重要的是要自然流暢，不要遲疑拘泥。

1-4-2　人物的畫法

　　人物的畫法，最重要的就是比例與動態，如此可以人物的大小測出建築物的高低，人物表現的形式有抽象與寫實兩種，而建築物的比例大小複雜，依視點的遠近而決定。通常建築圖上切忌只畫一個人，顯得孤獨冷

清，人羣可以造成構圖的趣味中心，使畫面生動活潑。人物畫法的訓練首先要了解人體各部的比例結構，動作特徵，唯有勤加練習才可以很輕鬆的畫出想像中的人物而不必再依求範例了。如圖1-4-1、圖 1-4-2、圖 1-4-3、圖 1-4-4

1-4-3 樹木的畫法

至於建築畫中樹木的畫法，要由建築物的形狀而決定樹木的畫法，要了解樹木的自然生長形態、特徵才能抓住它的重點，做適當的表達，通常建築物簡單時樹木也要簡化、建築物複雜時，樹木則要寫實些，樹木都有它自然的生長形態與特徵；潤葉樹通常比較茂密，針葉樹比較稀疏，因此可依它的特徵表達出不同的季節與種類，但是它都是經過簡化，只取其意象而不做刻意的描寫。樹木的畫法可分為平面與立面兩種，平面樹畫法由於樹木的生長是均勻的向四周延伸，因此幾乎是圓形。通常初學者畫時先隨時以圓圈板找出所畫樹木的比例大小，然後以其為規範，在其內畫出樹形，畫出來的樹木比較整齊但較呆板，熟練後就可以自由畫畫，比較生動活潑，多表達出樹木的特徵，畫時由簡入繁，但畫時線條切忌刻意的描繪，遲疑，才不會使樹木顯得死氣沉沉的，而不像是一棵正在成長的樹木。如圖 1-4-5

立面樹的畫法首先要了解樹木生長的形態是圓形、三角形、菱形、橢圓形、方形等，然後依其樹形予以擴充，則對於樹形很容易控制，其他畫法與平面樹同。如圖 1-4-6、圖 1-4-7、圖 1-4-8。

1-4-4 交通工具的畫法

汽車的畫法主要的是注意其大小，運動輪子轉向，先畫出一方盒，然

後再依輪廓，一筆一筆的加起來很容易的畫出來了。至於指北針，比例尺則可以自由發揮，但主要的是要和圖面配合。如圖 1-4-9、圖 1-4-10

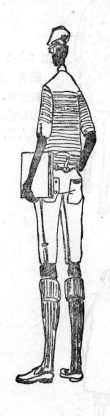

圖 1-4-1　爲近景襯景常用者，
　　　　　筆觸比較細緻。

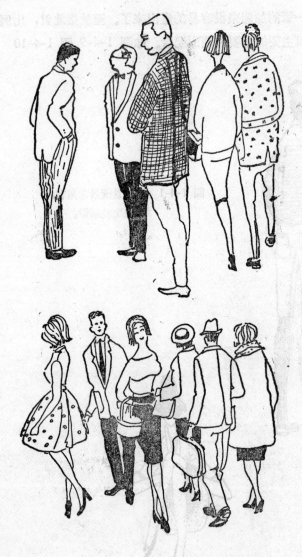

圖 1-4-2 近景
襯景，筆法比
較簡單，用不
同形態之人組
成人羣。

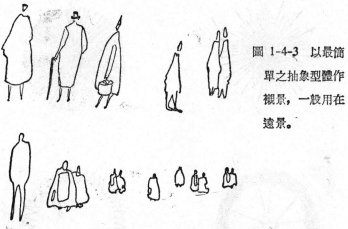

圖 1-4-3　以最簡單之抽象型體作襯景，一般用在遠景。

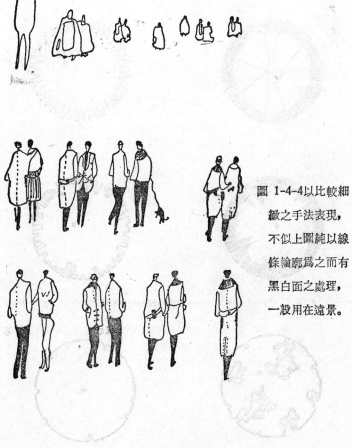

圖 1-4-4以比較細緻之手法表現，不似上圖純以線條輪廓為之而有黑白面之處理，一般用在遠景。

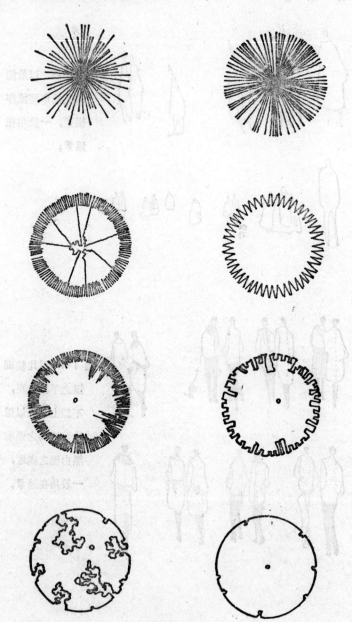

圖 1-4-5

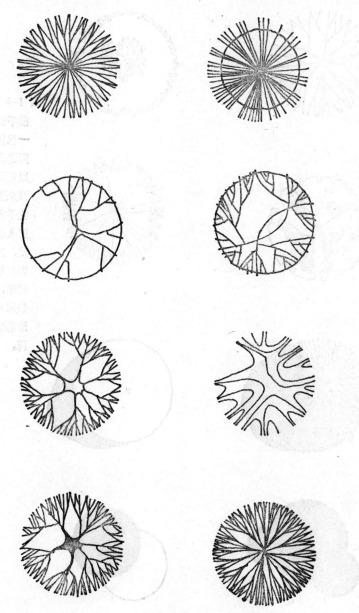

圖 1-4

圖 1-4-5 樹之各種平面表現，同一種樹可以有不同之表現法，可以用圈圈板，儀器來畫，也可以徒手畫，用儀器畫者較呆板不生動，亦可加上陰影以增加立體之效果，一般都以幾棵不同大小同形態之樹成叢出現。

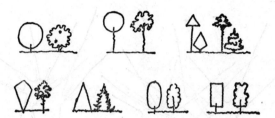

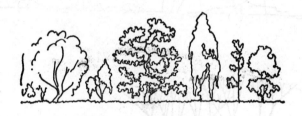

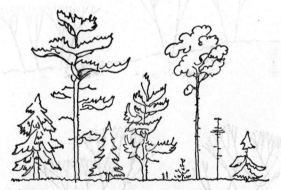

圖 1-4-6　立面樹之形態可以簡單歸為圓形、三
　　　　　角形、菱形、方形或橢圓形等，先畫
　　　　　其簡單形再依其樹形擴而成之。

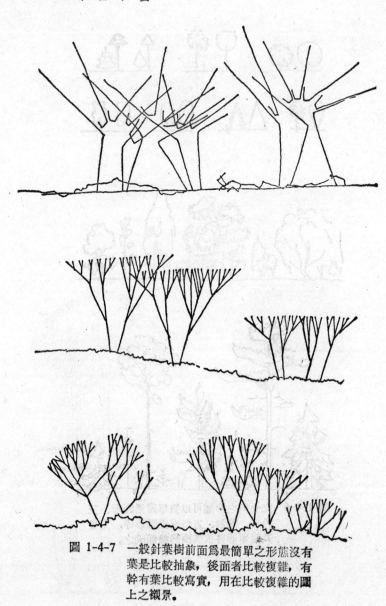

圖 1-4-7　一般針葉樹前面為最簡單之形態沒有
　　　　　葉是比較抽象，後面者比較複雜，有
　　　　　幹有葉比較寫實，用在比較複雜的圖
　　　　　上之襯景。

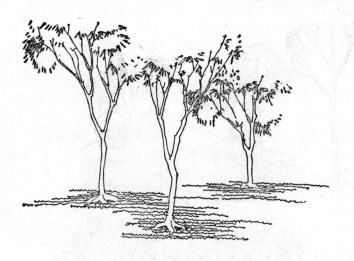

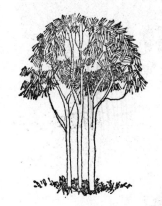 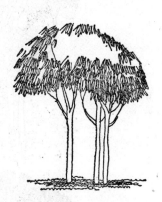

圖 1-4-7

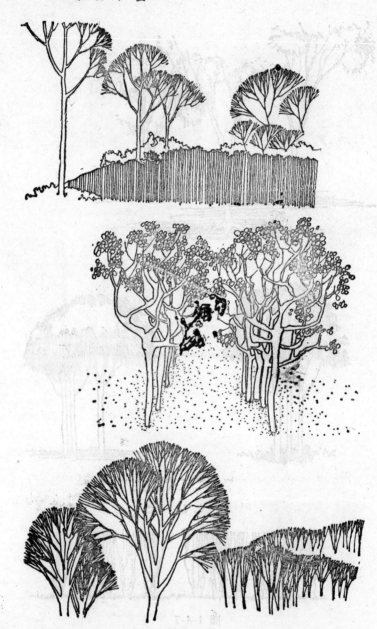

圖 1-4-7

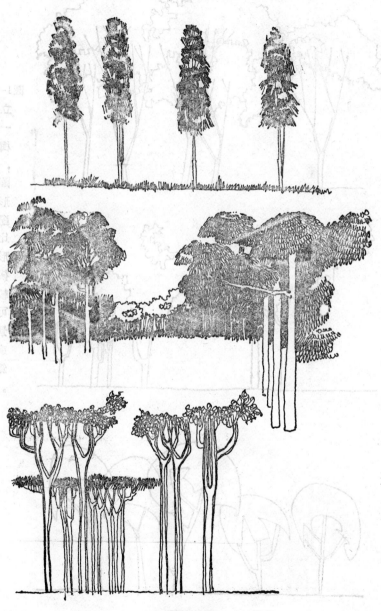

圖 1-4-7

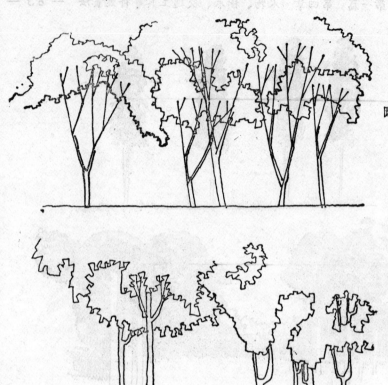

圖1-4-8 是
立面上的
一般濶葉
樹的表現
，前幾個
圖爲簡單
形態者，
配遠景或
比較簡單
形之圖，
後之圖比
較複雜，
可用在近
景之配襯
或比較複
雜之圖上
，

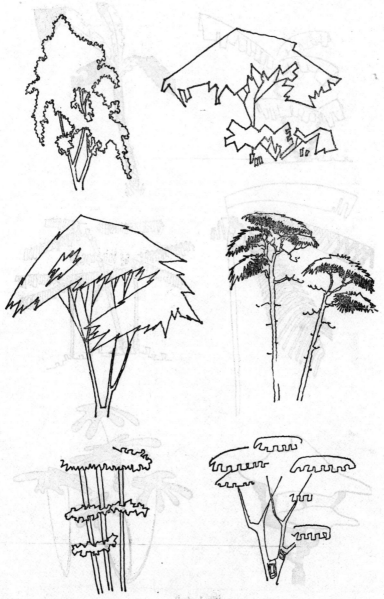

圖 1-4-8

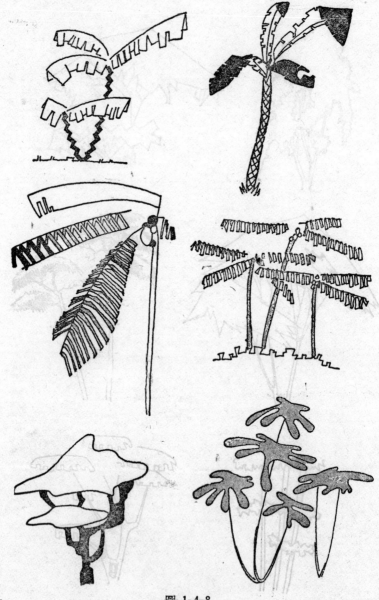

圖 1-4-8

圖 1-4-8

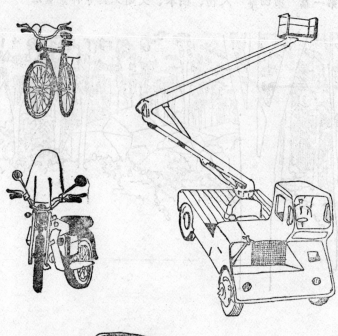

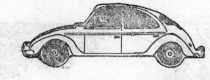

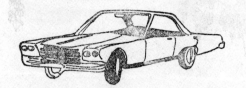

圖 1-4-9

各種型式之車輛

左邊三輛為三種

不同方向之畫法

主要在輪廓之加

重。

圖 1-4-10

比較近距離的車要明顯、清楚，下面這輛全以線
條表現質感上面那輛以黑白面表現。

图 1-4-10

第五章 建築符號

1-5-1 通論

　　建築符號是建築的共同語言。統一的符號，可使業者能很清晰地由圖面上的建築材料、形式、構造、設備等符號，了解建築師的意圖與建築物的內容，這樣可以避免業者間的困擾，與許多文字註記的說明。尤其在施工圖上，要把所有的材料完全用註記符號說明，是不可能的。通常只能畫出比較重要常用的符號，其他的再配合施工說明書或其他文字的說明。通常在建築上常用到符號有材料、門窗、設備等。這些符號，初學者應牢記，可以省去查閱的時間，與避免畫出別人無法了解的符號，自找麻煩。

1-5-2 建築符號之種類

　　建築符號之種類大致如下:

　1.樓層平面符號

　　①樓層平面符號很多，首先平面圖上必有方向符號，如圖 1-5-1是各種指北針之符號。

　　②各種材料平面與剖面符號，如圖 1-5-2是各種材料符號,圖 1-5-3是各種門窗平面符號，圖1-5-4 是水電符號。

　　③衛生及配線符號如圖

　　④傢俱符號如圖 1-5-6

2.樓層立面符號

①立面材料符號如圖 1-5-7

②門窗符號如圖 1-5-8

3.其他：因畫法不同而不同之比較

如厨房：圖 1-5-9，浴厠：圖 1-5-10，客廳櫃子、地毯圖 1-5-11，房間櫃子：圖 1-5-12。

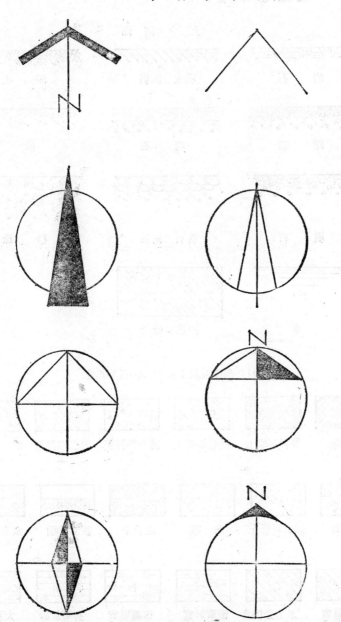

圖 1-5-1 指北針的各種表示符號

土 之 剖 面

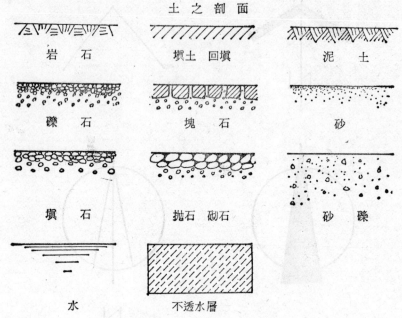

岩　石　　　　塡土　回塡　　　　泥　土

礫　石　　　　塊　石　　　　砂

塡　石　　　　抛石　砌石　　　　砂　礫

水　　　　不透水層

材料剖面混凝土、土、岩石及其他

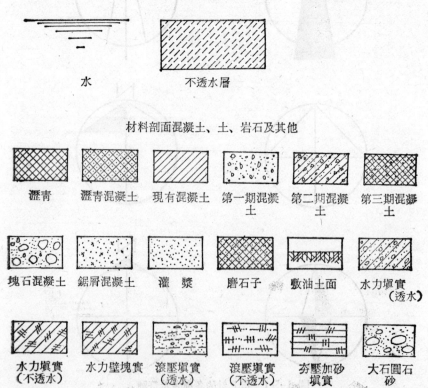

瀝青　　瀝青混凝土　　現有混凝土　　第一期混凝土　　第二期混凝土　　第三期混凝土

塊石混凝土　　鋸屑混凝土　　灌　漿　　磨石子　　敷油土面　　水力塡實（透水）

水力塡實（不透水）　　水力壁塊實　　滾壓塡實（透水）　　滾壓塡實（不透水）　　夯壓加砂塡實　　大石圓石砂

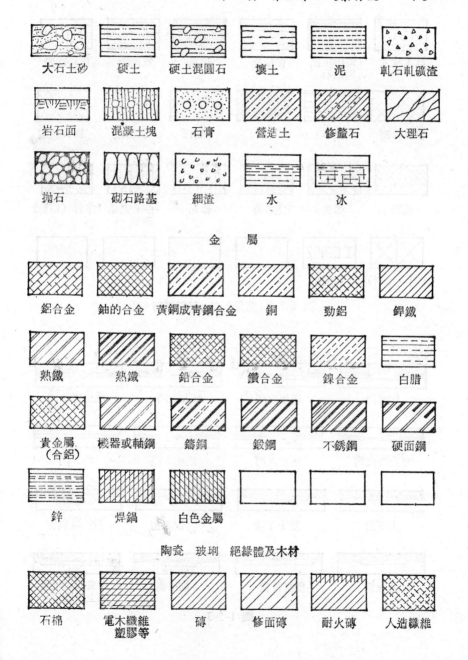

大石土砂　　硬土　　硬土混圓石　　壞土　　泥　　軋石軋礦渣

岩石面　　混凝土塊　　石膏　　營造土　　修蓋石　　大理石

抛石　　砌石路基　　細渣　　水　　冰

金　屬

鋁合金　　鈾的合金　黃銅成青鋼合金　銅　　勁鋁　　銲鐵

熟鐵　　熟鐵　　鉛合金　　鑽合金　　鎳合金　　白腊

貴金屬
（合鋁）　機器或軸鋼　　鑄鋼　　鍛鋼　　不銹鋼　　硬面鋼

鋅　　焊鍋　　白色金屬

陶瓷　玻珋　絕緣體及木材

石棉　　電木纖維
　　　　塑膠等　　磚　　修面磚　　耐火磚　　人造纖維

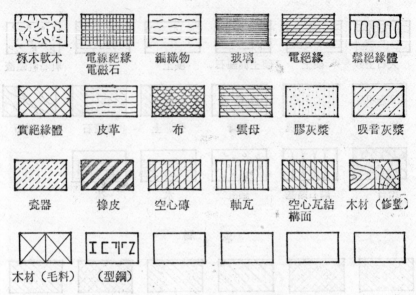

椓木軟木　　電線絕緣
電磁石　　編織物　　玻璃　　電絕緣　　鬆絕緣體

實絕緣體　　皮革　　布　　雲母　　膠灰漿　　吸音灰漿

瓷器　　橡皮　　空心磚　　軸瓦　　空心瓦結
構面　　木材（修整）

木材（毛料）　　（型鋼）

圖 1-5-2　常用土工、材料剖面

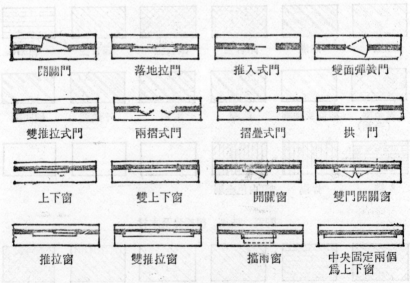

開關門　　落地拉門　　推入式門　　雙面彈簧門

雙推拉式門　　兩摺式門　　摺疊式門　　拱　門

上下窗　　雙上下窗　　開關窗　　雙門開關窗

推拉窗　　雙推拉窗　　擋雨窗　　中央固定兩個
爲上下窗

圖 1-5-3

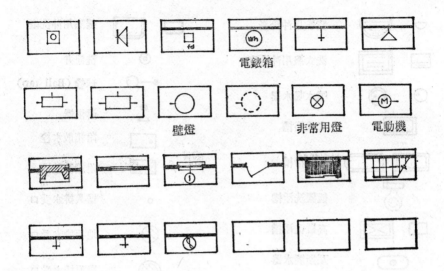

電錶箱

壁燈　　　非常用燈　電動機

圖 1-5-4

實驗用沖洗臺		掃塗用沖洗臺
洗衣服用沖洗臺		洗淨弁
噴水喝水器		球栓 (Ball tap)
和式浴槽		淋浴器
洋式浴槽		附箱散水栓
低置洗淨槽		附箱洗鞋栓
高置洗淨槽		器具排水受口
瓦斯燒水器		地板排水受口
蒸氣燒水器		屋頂排水受口
和式大便器		trap 槽
洋式大便器		私設污水坑 (pit)
小便器		私設雨水坑 (pit)
stall 小便器		電風扇
洗手器		電動機
洗手器		發電機
廚房沖洗臺		電熱器
廚房沖洗臺		整流器
量水器		電力裝置
		蓄電池
		電容器

圖 1-5-5

符號	名稱
————・——	輸水管（一般）
——・——	上　水　管
——・——	片　水　管
——I——	熱水輸送管
——II——	熱水輸還管
————	排　水　管
------	通　氣　管
——×——	消　火　管
75 —>—・——	輸水鑄鐵管 （75mm管之例）
100 —>—・——	排水鑄鐵管 （100mm管之例）
13L ——	輸水鉛管 （管徑13mm之例）
100L ——	排水鉛管 （管徑100mm之例）
150C —>—・——	輸水泥管 （管徑150mm之例）
200C —>——	排水水泥管 （管徑200mm之例）
100T —>——	陶管　（100mm管之例）
10X ——	其他之材料管須付上適 當之符號 （鋼管時不要）
●	直立管

符號	名稱
	Y 字管
	彎曲管
	T 字管
	Y 字管
	90° Y 字管

插　座

符號	名稱
(:)	10A 插座（一般）
(⦂)	20A 以上插座 （一般）
(:)	10A 壁上插座
(⦂)	20A 以上壁上插座
(:)2	10A 2 極壁上插座
(⦂)3p	20 A 3 極壁上插座
▨	配電盤或分電盤
◨	電燈用
⊠	動力用
⊠	電力或電熱用
▨	直流用
$	電流錶附電磁開 關器

符號	名稱
○	天花板燈
⊖	繩子型吊燈
◎	固定型
Ⓡ	插　座
ⒸⓁ	天花板燈
ⒸⓅ	鏈子吊燈
Ⓟ	管子吊燈
ⒸⒽ	蠟燭型電燈
◎	埋入型器具
⊗	非常用天井燈
◗	壁　燈
⊗	非常用壁燈
Ⓕ	手　　動 火災報知器
Ⓕ	都　　市 火災報知器
Ⓕ	火　　災 警報電鈴
⊠	火災警報器 信盤（A級）
▤	火災警報受 信盤（B級）
▤	火災警報受 信盤（補助）
Ⓢ	開關器
Ⓢ	電流錶附金 屬匣開關器
Ⓢ	電磁開關器

圖 1-5-5

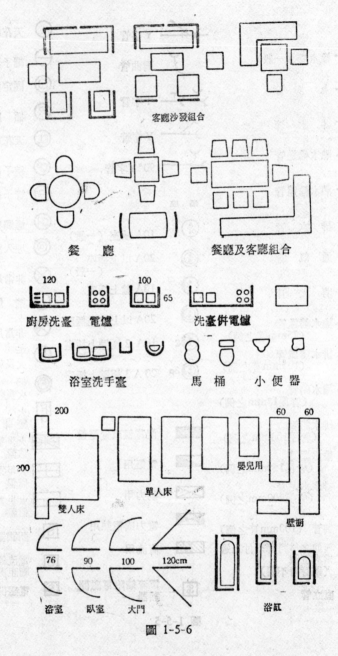

客廳沙發組合

餐　廳　　　餐廳及客廳組合

廚房洗臺　電爐　　　　洗臺併電爐

浴室洗手臺　　　馬桶　小便器

雙人床　　單人床　　嬰兒用　壁櫥

浴室　臥室　大門　　　浴缸

圖 1-5-6

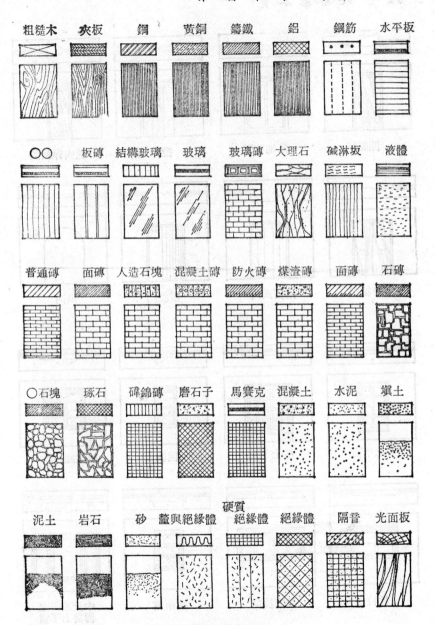

圖 1-5-7

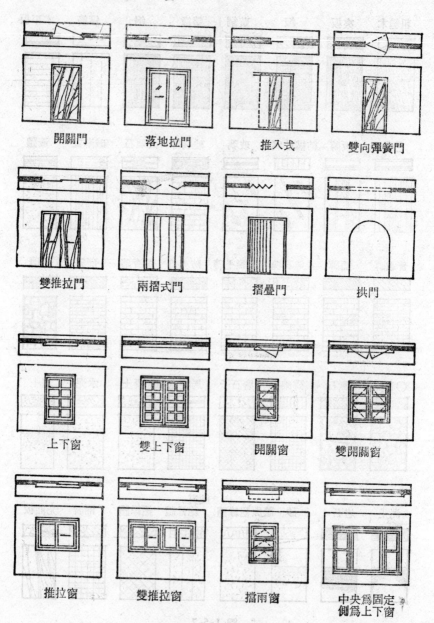

開關門　　　落地拉門　　　推入式　　　雙向彈簧門

雙推拉門　　　兩摺式門　　　摺疊門　　　拱門

上下窗　　　雙上下窗　　　開關窗　　　雙開關窗

推拉窗　　　雙推拉窗　　　擋雨窗　　　中央爲固定
　　　　　　　　　　　　　　　　　　　側爲上下窗

圖 1-5-8

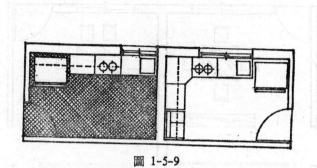

圖 1-5-9

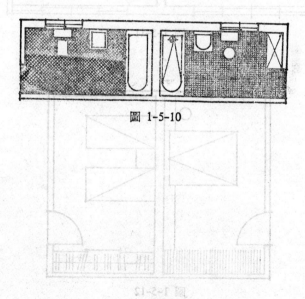

圖 1-5-10

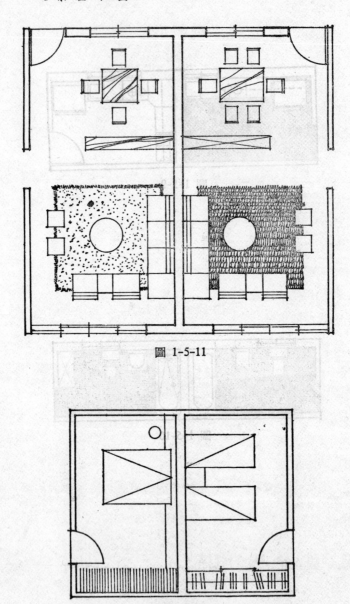

圖 1-5-11

圖 1-5-12

第六章　建築與人體工學

1-6-1　人體工學的意義

「人體工學」起源自二次大戰，當時工程師製造飛機，坦克，戰艦等武器，須要考慮操縱的便捷和精確的命中率等問題，於是發展出人體的研究資料，所研究的範圍有：

(1)人體尺寸
(2)運動的能力
(3)生理及心理的需求
(4)人體能力的整理
(5)人體能力的感受
(6)學習的能力
(7)對物理環境的感受
(8)對社會環境的感受
(9)相輔行動的能力
(10)個人間的差距

> 狹義的人體工學，一般所指稱的人體工學

此外有關人類個性，情緒，觀念等抽象因素也是人體工學的研究及調查範圍。

1-6-2　建築與人體工學的關係

雖然人體工學這門學問自二次世界大戰時才規模系統化，但始自人類有器物文明起，一切物件的製造都受人體工學的影響。解決人類居住問題的建築各部空間，與人類人體之動作發生密切關係自不待言，然而人體各種動作尺度不是源源本本地可變成建築上的尺寸。建築上的尺寸是：

(1)人體的各種動作，尺寸——如步幅的大小與脚掌尺寸。

(2)所使用材料的性質，大小——如木材的長短粗細。

(3)與其他相關物件的尺寸關連——如椅子與餐桌甚至於其他椅子間的關係。

(4)視覺及心理，生理的立場——如樓層間的高度過死過低，以免造成壓迫感與空間容量的不足。

(5)建築機能的需求——此為建築空間的主要目的。而必須考慮到上述這些因素才可以決定。

人體工學附帶還有一項有關問題，便是空間的編組、構成。空間編組，構成問題有三：

(1)體積

它是人體活動的立體「範圍」，每個國家民族甚或個人之間的人體測量的尺寸標準都有差距，決定「體積」的空間量也是不盡相同。人體工學所應用的數值有平均值，偏差值等以供調節。

(2)位置

是人體活動靜止時的「點」，它的決定是有關個人或羣體生活的傳統習俗，生活方式和工作習慣，其決定的關鍵在於「視覺定位」。譬如說中西的請宴，會議等儀式都有所差異，因此「定位」也受影響，另外，生活的要求在不同的場合或地方，其「定位」也有彈性之變化。

(3)方向

人體活動是生理與心理及習慣兼具，而且必須符合理性的要求，

譬如工作桌理應面向光線充足的窗緣或照明器具，臥床則應背向有光源的方向。

「人體工學」不但決定建築物的各種尺度，也決定建築物合乎『人性』與否？此時賴以衡量的標準應擴展至廣義「人體工學」的定義。

1-6-3　人體各部及簡單動作的基本尺度

人體動作中有嚴格地受身高及身體各部尺寸影響之動作，與不大受影響之動作兩種。一般地說，有反覆性勞動條件時，就嚴格地受身高之影響，如廚房，爐臺，切菜臺之高度。

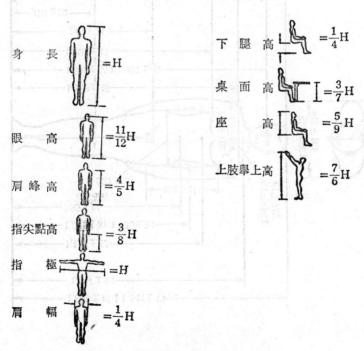

身　　長　$=H$

眼　　高　$=\frac{11}{12}H$

肩峰高　$=\frac{4}{5}H$

指尖點高　$=\frac{3}{8}H$

指　　極　$=H$

肩　　幅　$=\frac{1}{4}H$

下　腿　高　$=\frac{1}{4}H$

桌　面　高　$=\frac{3}{7}H$

座　　高　$=\frac{5}{9}H$

上肢舉上高　$=\frac{7}{6}H$

圖 1-6-1

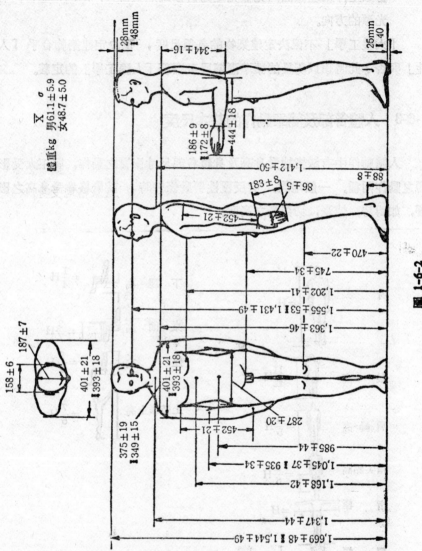

圖 1-6-2

圖 1-6-3

cm

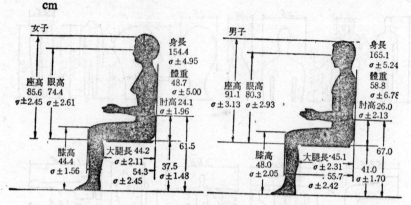

圖 1-6-4

R. M. Barnes 氏所測量的人體最大作業域 (Maximum Working Area) 與通常作業域 (Normal Working Area)。

（單位: CM）

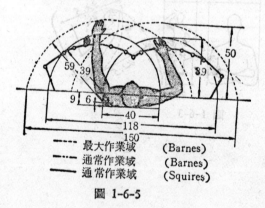

＿＿＿ 最大作業域　　（Barnes）
＿·＿· 通常作業域　　（Barnes）
＿＿ 通常作業域　　（Squires）

圖 1-6-5

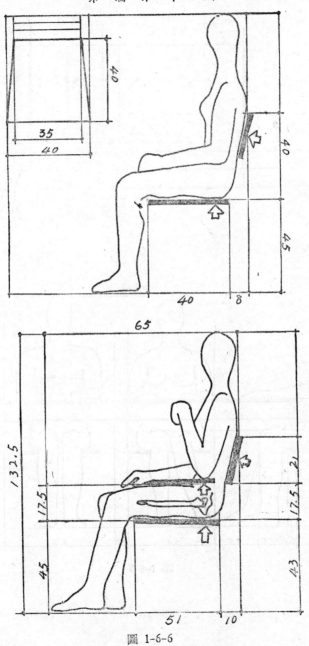

圖 1-6-6

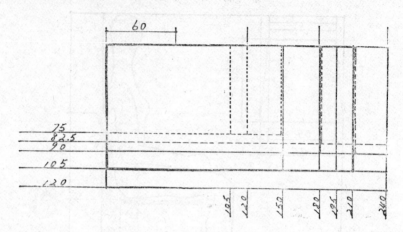

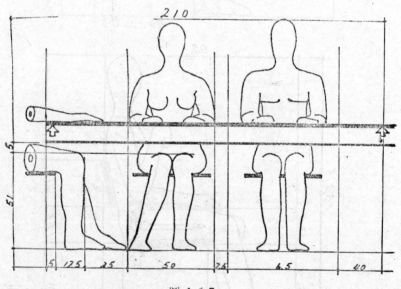

圖 1-6-7

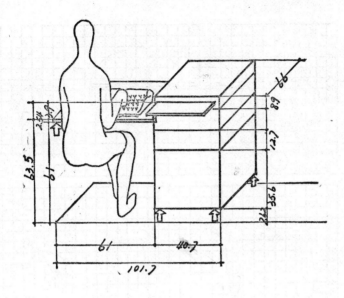

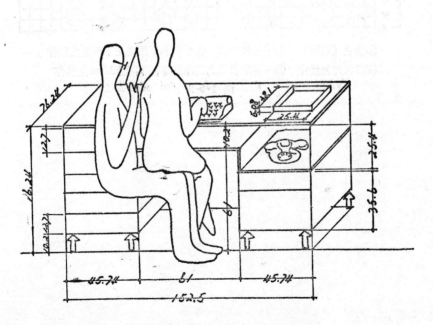

圖 1-6-8

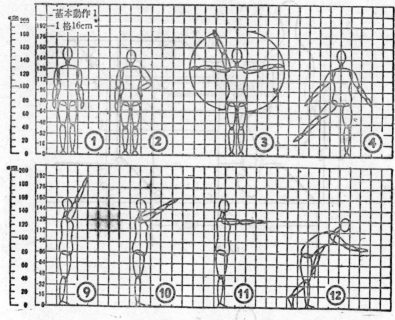

①直立（前面）　②手插腰動作　③手從水平面向上下移動之動作
④脚橫起之動作　⑨～⑫手自然上起然後每往下降落32cm之動作

圖 1-6-9

各種適合工作高度之基準 單位cm

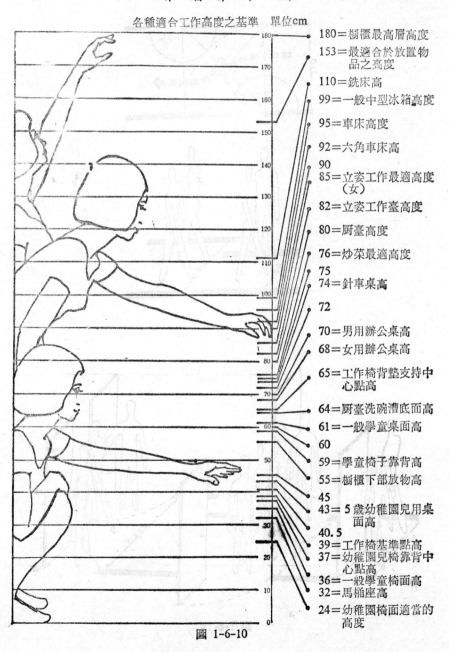

180＝橱櫃最高層高度

153＝最適合於放置物品之高度

110＝銑床高

99＝一般中型冰箱高度

95＝車床高度

92＝六角車床高

90

85＝立姿工作最適高度（女）

82＝立姿工作臺高度

80＝厨臺高度

76＝炒菜最適高度

75

74＝針車桌高

72

70＝男用辦公桌高

68＝女用辦公桌高

65＝工作椅背墊支持中心點高

64＝厨臺洗碗漕底面高

61＝一般學童桌面高

60

59＝學童椅子靠背高

55＝橱櫃下部放物高

45

43＝5 歲幼稚園兒用桌面高

40.5

39＝工作椅基準點高

37＝幼稚園兒椅靠背中心點高

36＝一般學童椅面高

32＝馬桶座高

24＝幼稚園椅面適當的高度

圖 1-6-10

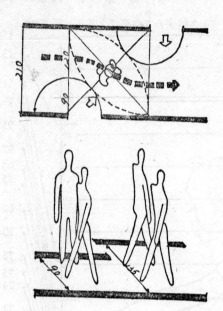

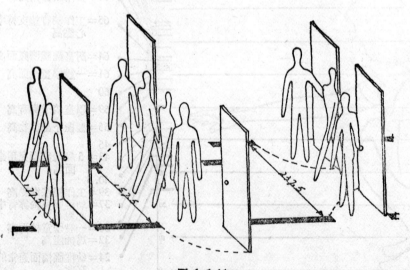

圖 1-6-11

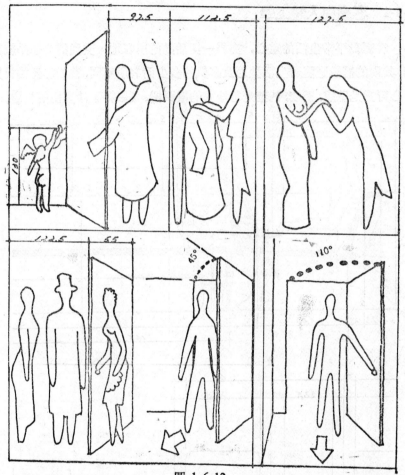

圖 1-6-12

(1)人體略算

　　爲人體各部分間大略的比例關係。（圖 1-6-1）

(2)立姿的人體各部尺寸

　　爲人體最基本的尺寸。詳圖（圖 1-6-2, 1-6-3）

(3)坐姿基本尺寸。詳圖（1-6-4, 1-6-5. 1-6-6, 1-6-7, 1-6-8）

(4)基本動作。詳圖（1-6-9, 1-6-10, 1-6-11, 1-6-12）

1-6-4 客廳與人體工學

客廳爲平常生活的重心，亦爲一切活動的所在地，交通與流通系統頻繁，其內的擺設應隨著生活型態及家俱的多少而有所不同，譬如客廳的視覺中心可能是壁爐，壁櫥，甚至是落地式的電視機。（影響了沙發椅的放置。）

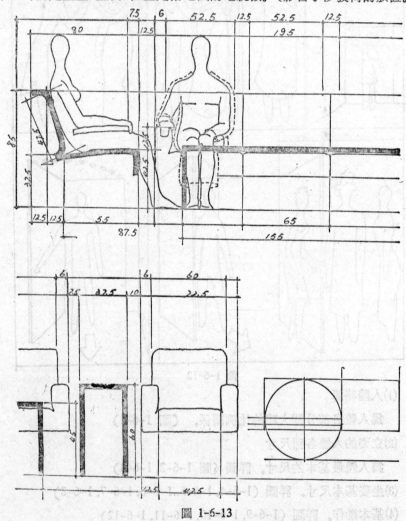

圖 1-6-13

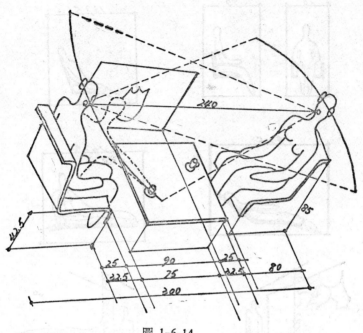

圖 1-6-14

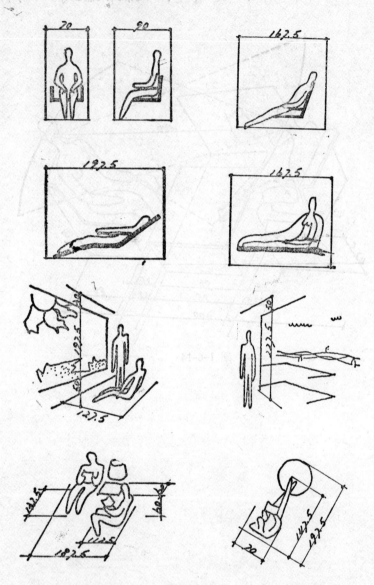

圖 1-6-15

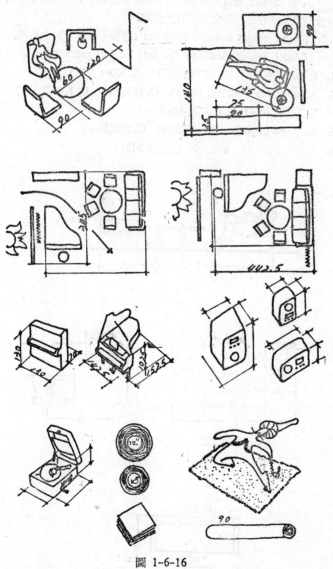

圖 1-6-16

其中「資集」是日本建築設計資料集成之縮寫。「池研」是日本東京藝術大學池邊研究室資料之縮寫。

「Bau」是西德 Bauentwarfslehre（建築設計教材）之縮寫。

「Ana」是美國 Anatomy for Interior Designers 之縮寫。

1. H. 200（資集）　A. 750（池研）　B. 300（資集）

2. A. 813（Ana）　B. 330（Ana）　C. 762(Ana) D. 1,422(Ana)
 E. 3,048(Ana)　F. 2,438(Ana)

3. A. 1,350（資集）　B. 600(Bau)　C. 750(Bau)

4. A. 400（資集）　　B. 1,200（資集）MM

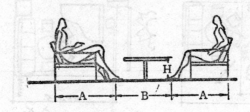

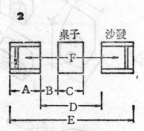

F：視點間距離

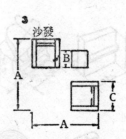

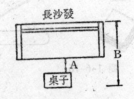

圖 1-6-17

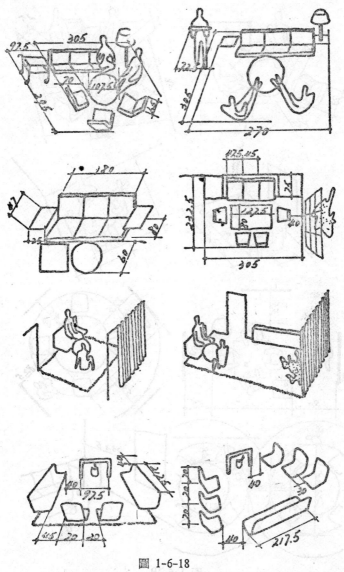

圖 1-6-18

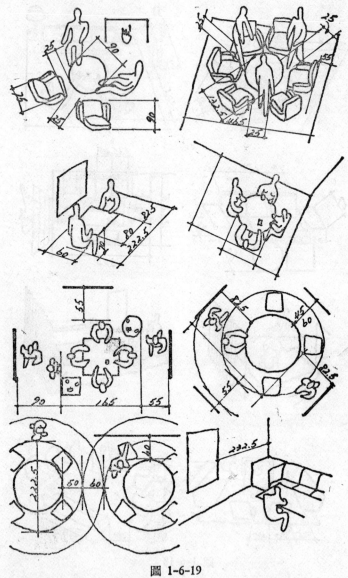

圖 1-6-19

275×275cm

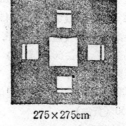

275×275cm

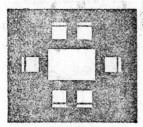

290×340cm

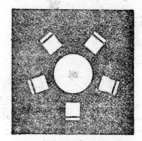

320×320cm

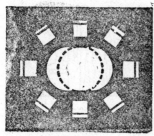

385×320cm

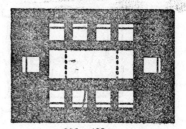

290×430cm

圖 1-6-20

1、吧臺 H.900 (資集)　H₁.20 (資集) H₂.400 (資集)

2、餐桌 H.750 (資集)　H¹.450 (資集)

3、咖啡桌 H.400 (池研)　H¹.320 (池研)　A.850 (池研)

4、餐桌空間 A.≧600 (資集)　B.400 (資集)　C.600 (資集)

5、餐桌與廚臺空間

　　A.500 (資集)　B.350 (資集)　C.600 (資集)

　　D.450 (資集)

6、A.560 (資集)　7、A.1,000 (資集)　8、A.1,200 (資集)

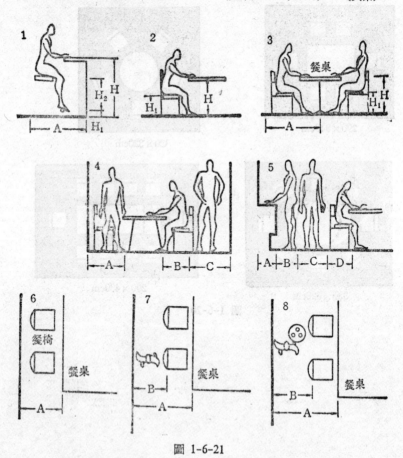

圖 1-6-21

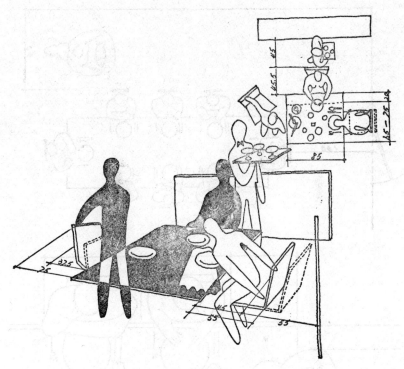

圖 1-6-22

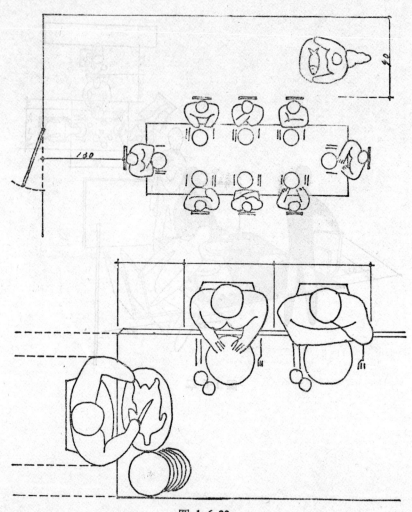

圖 1-6-23

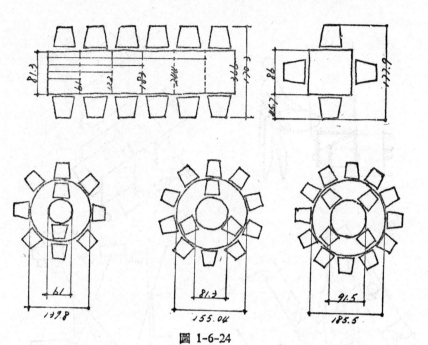

圖 1-6-24

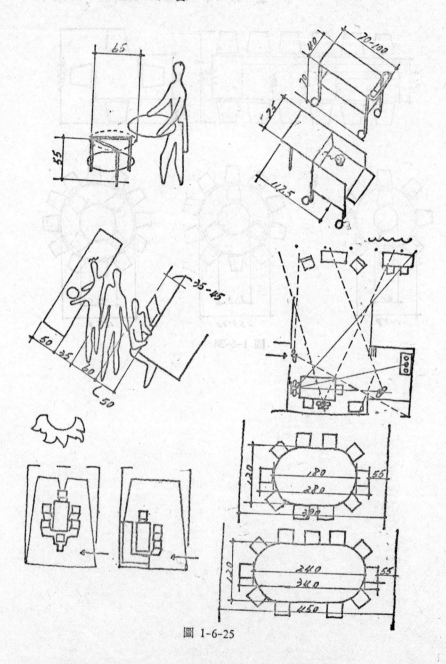

圖 1-6-25

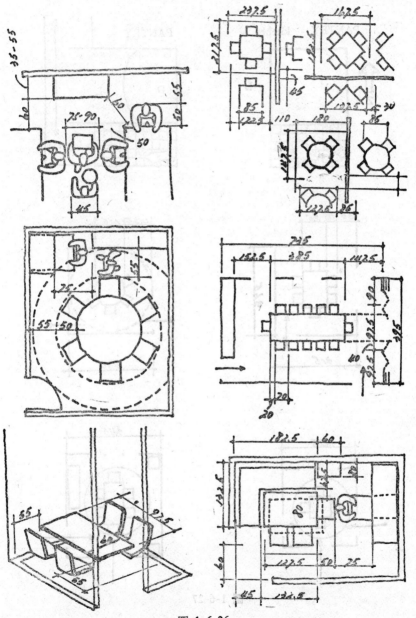

圖 1-6-26

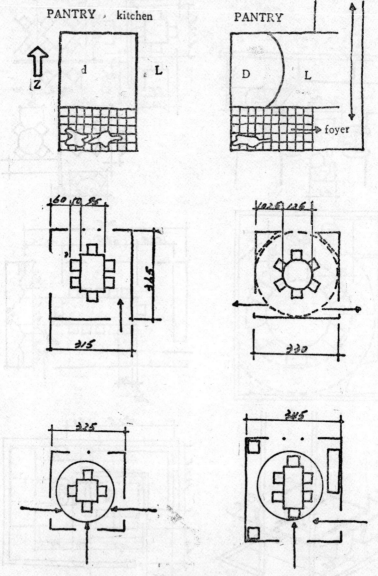

圖 1-6-27

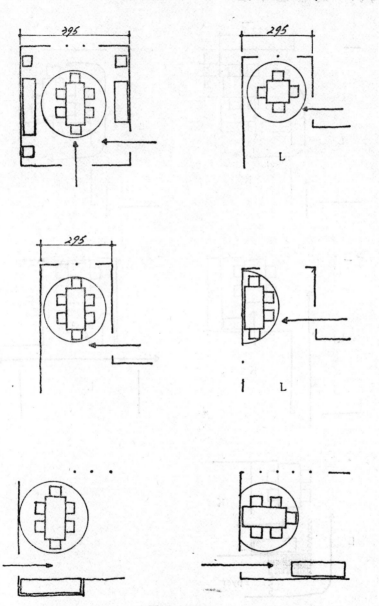

圖 1-6-28

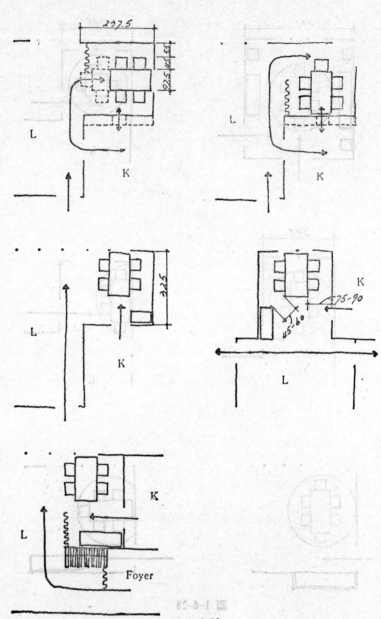

圖 1-6-29

詳圖 1-6-13, 1-6-14, 1-6-15, 1-6-16, 1-6-17, 1-6-18, 1-6-19.

1-6-5　餐廳、廚房與人體工學

在現代設計原則下，餐廳與廚房的距離大為縮短，把它們「合而為一」，「混為一室」的情形更是現今餐廚設計的特色，但要輔以良好的廚具設備。

餐廳的設備重點在餐桌、餐椅上，而此又關係到用餐人數與用餐方式的不同。

除了各型不同的餐桌、椅外，它們的平面空間配置最基本的型式大約有六種。詳圖 (1-6-20)

其餘各部尺寸。詳圖 1-6-21, 1-6-22, 1-6-23, 1-6-24, 1-6-25, 1-6-26 1-6-27, 1-6-28, 1-6-29.

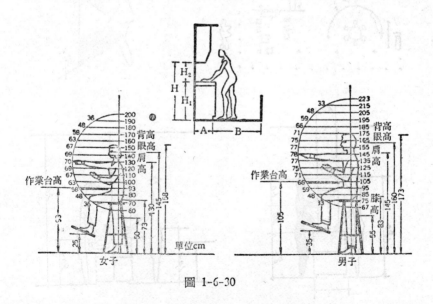

圖 1-6-30

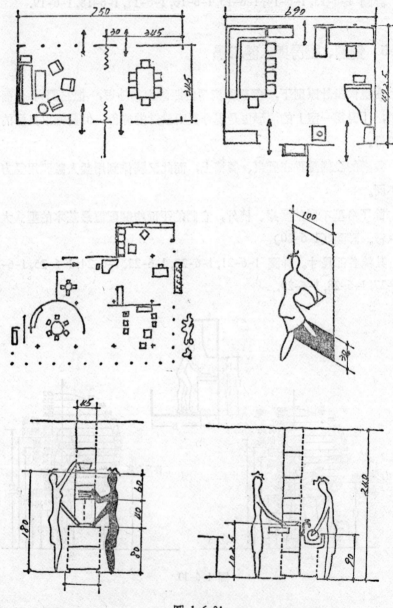

圖 1-6-31

廚房的重點在廚臺，而廚臺的設計與選購則關於烹飪方式與工作的過程。現代廚房的另一特色是兼納主婦的其他家事工作於廚房內。而家事器具則置於廚臺設備旁。

因在廚臺旁的工作為一再反覆性的動作，故其尺寸嚴格地受身高與臂長的影響，若有不合極易產生疲勞。

詳圖 (1-6-30, 1-6-31)

1-6-6　臥室與人體工學

其主要家俱為床，衣櫥與化粧臺（或書桌）及椅子，床舖擺設時要考慮上、下的利便。

詳圖 (1-6-32, 1-6-33, 1-6-34, 1-6-35)、

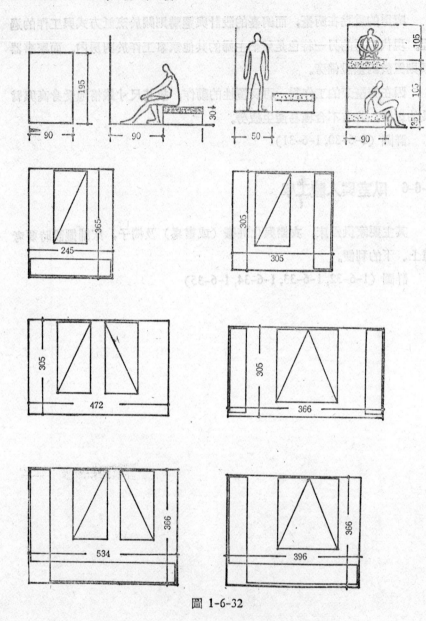

圖 1-6-32

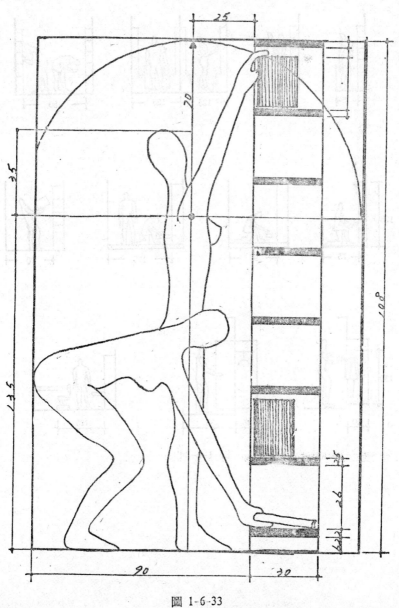

圖 1-6-33

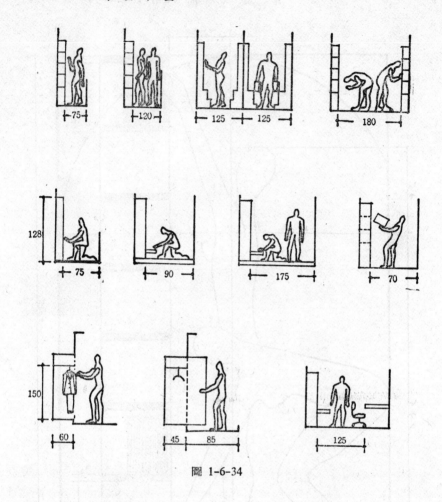

圖 1-6-34

典型的學生臥室，在最小空間內容有不同的設備與活動空間：牀舖、盥洗處、更衣處、工作處和休閒座椅。

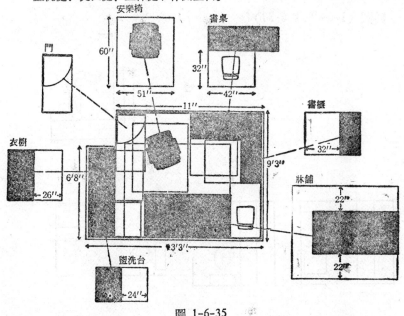

圖 1-6-35

1-6-7　浴廁與人體工學

浴廁係指浴室和廁所兩種合併之空間，在有限空間充分利用原則下，現代浴室和廁所環境設備的最大特色便是合為一室的「浴廁」空間。尤其大量的採用在一般的公寓設計中，然而大型與高級公寓建築設計還保留相當的浴廁隔離的傳統方式。

浴廁合而為一的觀念由於下列幾點：

①居住衛生設備上的「整體性」觀念。

②居住人使用機能之「系統化」觀念。

③衛生器材和零件的「簡化」原則。

④浴廁在室內空間中與廚房，盥洗室的綜合處理，簡化出入水的管道。

故即使浴室與廁所是隔離而獨立的方式，其間關係仍應是相當的接近，以利配管等等。

詳圖 (1-6-36, 1-6-37)

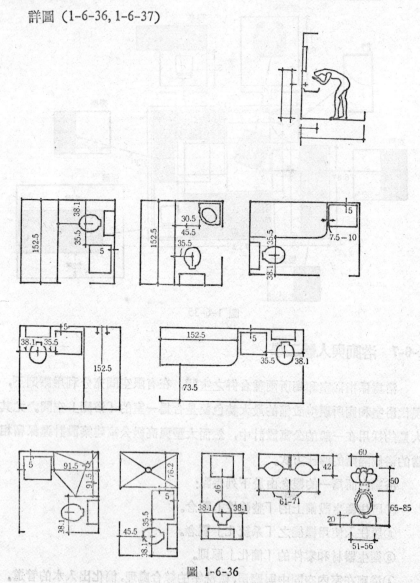

圖 1-6-36

用便與人體尺寸

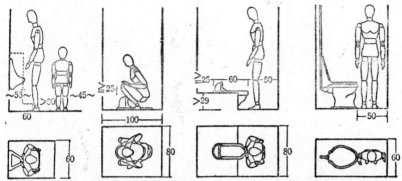

①小便器從4歲起就能一個人使用　②下蹲便器有必要留下與前壁間之間隔　③兩用便器留下段差對小便才方便　④坐用便器高式水箱或冲洗管

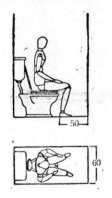

⑤坐用便器低式水箱　　　　　圖 1-6-37

第七章 平面、立面、剖面與配置圖的繪法

1-7-1 平面圖

其表示在距離地面線 120 公分左右水平切開後，所顯示出來的房屋輪廓、隔間及其他可見部份設備之平面。通常製作草圖時使用簡略平面圖、如果要向外行人解釋設計平面時，則用寫景平面圖或鳥瞰平面圖。

一份完整詳細的平面圖，應具備詳細的尺寸和各種材料的符號，將設計者的意圖及資料很清楚的告訴施工者，可省去很多施工上的麻煩。如果平面圖欠詳盡時，施工者必須常常詢問設計者的意圖，或者依施工者的經驗來推測，這樣增加了彼此的困難，或者會根本破壞了設計者的當初意圖。

繪製平面圖的步驟：初學者繪圖時應遵守之步驟，等熟練後可以發展出自己繪製的簡便方法，但是一定要求精確與清晰。其步驟如下：（如圖1-7-1)

①以 H 鉛筆先繪出房屋總輪廓，並加繪外牆厚度。

②繪出內部隔間位置。

③定出門窗的位置及寬度。

④以 HB 鉛筆將物體之實線描黑。

⑤以 HB 鉛筆將內窗畫黑。

⑥加上樓梯間的符號。

⑦擦去過長的線（很淡的線則不必擦去）。

⑧加繪廚房及浴廁之各種設備符號。

⑨對任何磚石工，例如壁爐與花壇，繪其符號。

⑩註記圖樣尺寸。

⑪擦去註記尺寸之導線（導線很淡則不必擦去）。

尺寸註記：在建築圖上通常僅將房屋全長、全寬，居室隔間、壁廚、川堂和墻厚等大尺寸，註記於樓層平面圖上，其他大小尺寸則另詳大樣圖來說明。

尺寸註記的步驟：如圖 1-7-2

尺寸註記的規則：

①尺寸線不應間斷，尺寸註記於尺寸線中央上方，註記時切忌四面展開。

②註記尺寸以公分為主，並且註記線條避免太雜。

③尺寸放置之位置應自圖樣右方或自底方讀出。

④房屋全長或全寬應自墻心至墻心量取，若有柱子時則自柱心量取。

⑤供建築註記尺寸用之線條與機械製圖者所使用的相同。

⑥房屋之尺寸可由說明寬度與長度之方式標示之。

⑦當註記面積過小，不足以容納其數字時，可將它置於延伸線所及之外部。延伸線應以曲線為之，以避免與其他線條混淆。

⑧房間之尺寸有時自墻心算至墻心，但有時也以淨尺寸表示之。

⑨門窗尺寸可直接表示於該符號上，或列一門窗表標示之。

⑩尺寸線所用的箭頭符號應一致，避免混淆使用。

⑪在樓層平面上不能顯示的，或實物太小時，為便於瞭解起見，可盡一條引線後再寫說明。

⑫樓梯間的尺寸，樓階的數目可置於線之上方，並以箭頭表示樓梯的方向。

⑬當符號不能明白表示該物體時，應加註縮寫其上。

⑭分尺寸須加至全尺寸。

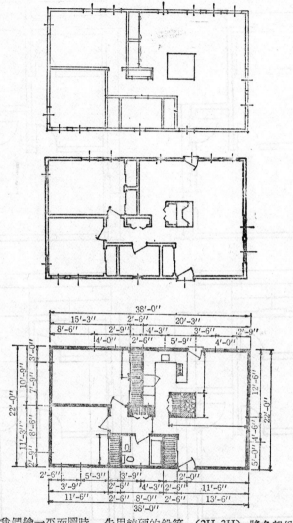

(a) 我們繪一平面圖時，先用較硬的鉛筆，(2H, 3H) 將各部份依尺寸，簡略的將底圖繪於圖紙上，此時牆的位置，牆的厚度都得依尺寸。

(b) 再用較中性的鉛筆 (HB) 重描，將牆切斷處勾出，再將窗的形式畫出，門、壁櫃的開門方向亦須顯示。

(c) 將牆切斷部份上彩或塗黑，可表現材料的地方，將材料繪上，並依註尺寸法，將尺寸標上。

圖 1-7-1

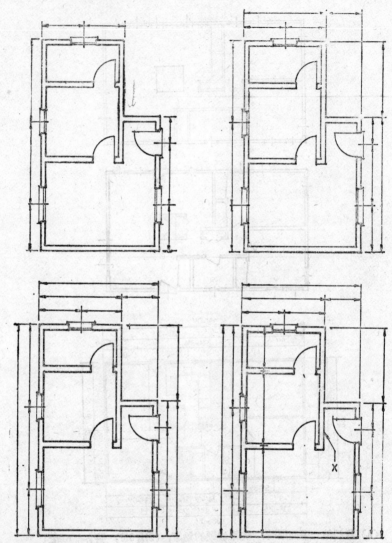

標尺寸的次序：

（a）先標定門、窗的位置，標門窗時注意是標門，窗的中心線。若標尺寸系統是採牆中心起算制，則應標出其中心線至牆中心線及各門窗中心線間的距離。（b）再標定牆面，或柱間的尺寸。其尺寸應等於同牆面數窗（門）尺寸之和。一面繪圖一面校正，此尺寸可供營造廠放樣之用。（c）再標各方向的總尺寸，同時檢查前述尺寸是否合。（d）再標出隔間牆的位置，可做爲隔間放樣的依據。

圖 1-7-2

⑮建築圖樣上之尺寸，除了註記各段之尺寸外，應標示出總尺寸。

1-7-2　立面圖

係樓層平面圖投影而來的。在繪製建築圖通常要畫出四面投影圖，其畫法可參看（圖 1-7-3），表示出線條輕重等級。

繪製立面圖之步驟：（見圖 1-7-3）

繪製立面景物順序：（如圖 1-7-4）

立面尺寸註記規則：立面圖主要是註記重要尺寸，它要很明顯的指出地面線至地板線、天花板線、屋簷線、屋脊線的高度，以及煙囪與門、窗頂的距離。（見圖 1-7-5）

①垂直立面尺寸應自圖樣右方讀出。

②房間高度尺寸是自地板線至地板線 ， 頂層時是自地板線至天花板線。

③基腳之深度係自地面線註記其尺寸。

④門窗的高度係從地板線起至門窗頂而註記。

⑤門窗可用索引的方式繪製門窗表，或將門窗之樣式顯示於立面上。

⑥屋頂之坡度以高度與水平距離之比值表示之。

⑦立面尺寸應將分尺寸加於全尺寸，而且必須標示出總尺寸。

1-7-3　剖面圖

主要是顯示建築物的結構 ， 顯示其整個內部的構造。 建築物的材料只在切面線通過時才被剖開，而在切面線後面的一切可見之其他材料的輪廓，仍要依正確之位置及比例繪出。（見圖 1-7-6）

剖面圖繪製之步驟：（見圖 1-7-7）

我們由一張平面圖發展立面時，首先將平面圖的外圍輪廓畫出，然後往下繪直線，以限定各部份的位置。

我們標出主要的水平高度（樓層高、窗高、屋頂高、煙囪高等）。

然後依我們的喜愛及心目中所欲為之立面設計將外面的輪廓繪出。

再決定窗的形狀及分隔等等，使立面逐漸成形。

最後依材料標示法，將材料顯示出來，並將陰影繪上，如此建築物立面主體便畫好了。

圖 1-7-3

我們畫一個屋子的立面圖時，我們必先畫房屋的立體，（房屋永遠是最重要的事），先打底線，再依各處用粗線細線的分別，加以描繪後再依材料的表示法，表示各處用何材料，再加上陰影。接下來的是畫其周圍的配景，配景時注意構圖及比例，先畫前面的，且先將最顯著的畫出，再加添其背景及修飾。

圖 1-7-4

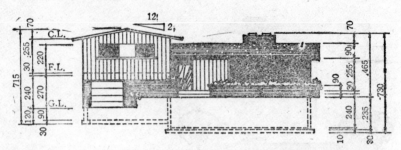

圖 1-7-5

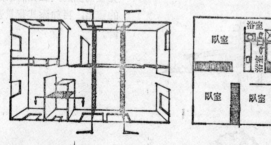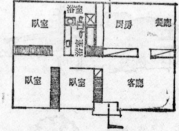

什麼叫做剖面圖:

　　我們現在假定房屋是一個大蛋糕，我們可以從任何方面把它切開，我們切開之後，可以詳查其內部的組成而剖面圖亦是同樣的功能。我們可以簡明的說，這切面是一個看不見的平面，而這平面與屋子的交集，便是這個切面的剖面圖。而一般我們都把屋子定有長、寬兩方面，故剖面亦常有分橫剖面及縱剖面二種。

圖 1-7-6

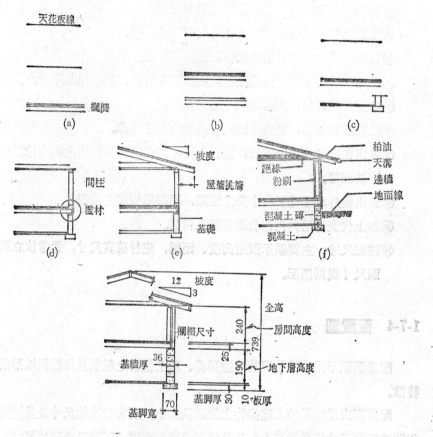

立剖面圖尺寸註記法

(a) 我們畫建築物的構造剖面時。
(b) 我們首先畫出其水平基線，（屋頂線、天花高、地板高、地面高等），
　　以為以後繪圖之依據。
(c) 接着我們再將所剖之牆基及基礎繪出（注意基礎的牆腳及其詳細做法，
　　如防濕、防蟻等）。
(d) 接下去便是繪柱或牆剖面，注意其各部接頭的作法，（是必須特別標出
　　作法特殊時須另畫大樣說明。
(e) 由下而上再繪屋頂做法，注意屋頂的防雨、防風、日晒、隔熱等作法，
　　須標示屋頂斜度。
(f) 最後將各部份材料依材料標準表示法顯示出來。
(g) 將各部份尺寸詳細標上便完成了。

圖 1-7-7

①於圖紙大約中央之位置輕輕畫出地板線。

②量出地板及欄柵之厚度且在地板線下畫其線。

③從地板線往上量且繪出天花板線。

④從地板線往下量而決定底層之地板及基腳線，並繪出其厚度。

⑤繪出兩條線以代表基礎與基礎之寬度。

⑥繪製檻材細部，並表示出間柱與承桁木之定位。

⑦量出從間柱挑出之屋簷，並從承桁木以代表屋頂坡度之角度繪製屋面坡面線。

⑧量出從外墻至建築物中央之距離，而得屋脊線之位置。

⑨加上代表邊墻與內部收頭細部之符號。

⑩註記尺寸：主要顯示固定高度、距離，建材確實尺寸，通常依立面圖尺寸規則標記。

1-7-4 配置圖

配置圖顯示出建築物與基地的關係、其上植物之種類及位置與地形的特徵。

配置圖表示出基地上建築物之位置及大小，所有建築的尺寸及其附近相關地區的尺寸皆顯示其上，且包括了走道、車道、天井及中庭的尺寸。還有土地等高線顯示其上。（見圖 1-7-8 與 1-7-9）。

配置圖繪製的原則：

①祇畫房屋的輪廓卽可。

②把該基地上及其附近的其它建築物輪廓畫出。

③必須清晰表示基地的境界線與範圍。

④表示出車道、人行道位置與尺寸。

⑤表示出天井、中庭位置、尺寸並繪出其表面舖材。

⑥表示出游泳池、水塘、停車場、運動場與樹木、樹叢、草地的位置與尺寸。

⑦依據測量所得資料繪上等高線。

⑧繪上比例尺與指示方位的指北針。

配置圖繪製的其它注意事項：

有時將建築物內部之隔間亦繪上，表示戶內與戶外的相對關係。

常將建築物入口的位置在配置圖上標出，此法不必有詳細的室內平面即可得知室內外聯繫的出入口。

等高線在地形變化不大時常省略，否則是很有必要的。

配置圖中的建築物平面圖也常用屋頂平面來表示，顯示屋頂的形態及構造情形。

圖1-7-8

圖 1-7-9

第二篇 透視及陰影

第一章 透視原理、名詞

我們在地平線上所見萬物，無不以透視現象映入我們眼簾，同樣大小的二個物體，在遠方的比在近方的顯得小，而且形態和位置也因距離而改變。

如圖 2-1-1 遠處的火車車箱變小

等寬的鐵軌枕木變狹

等高的路旁電桿變矮

皆為透視現象，產生深度、空間之感覺。

2-1-1 透視圖之基本原理

透視畫完全是利用人眼視物「遠小近大」的原理，將三度空間的物體，表現在二度空間的畫面上，卻能表現出三度空間特有的立體感覺。

如圖 2-1-2 在觀察者眼睛與物體間，假設豎立一垂直透明的畫面，由眼睛引導視線，連接物體各部，將各視線通過畫面的各點，連接成圖形，即成透視圖。

圖 2-1-1

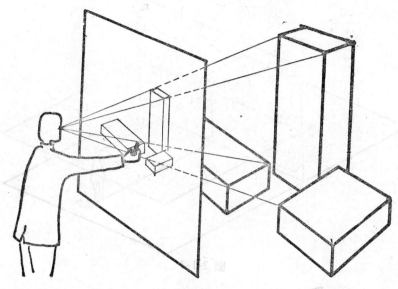

圖 2-1-2

2-1-2　透視圖上之基本名詞

1. 畫面 P.P. (Picture plane)——繪透視圖之透視面。

2. 視點 S.P. (Sight point)——眼的位置。

3. 立點 S.P. (Standing point)——視點在地平面之垂直點，卽腳站立之位置。

4. 視線 V.R. (Visual ray)——眼與物體上任一點之連線。

5. 中央視線 C.V.R. (Central Visual ray)——視點垂直畫面之視線。

6. 中心點 C.P. (Central point)——視點在畫面上之垂直點。

7. 地平面 G.P. (Ground plane)——腳站立之地面，與畫面垂直之平面。

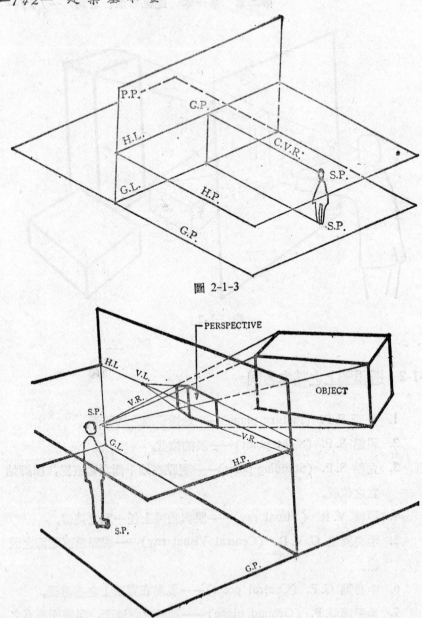

圖 2-1-3

圖 2-1-4

8. 地平線 G.L. (Ground line)——地平面與畫面之交接線。

9. 視平面 H.P. (Horizontal plane)——通過視點的水平面，與畫面垂直的平面。

10. 視平線 H.L. (Horizontal line)——視平面與畫面之交接線。

11. 消失點 V.P. (Vanishing point)——由視點作物體各軸線之平行線，而被畫面截住之點。

下圖為一透視之示意圖，我們透過畫面，將物體表現在畫面上，圖 2-1-4

下三圖為此透視示意圖之平面圖、正立面圖及側立面圖，可助我們了解透視圖上之基本名詞所代表的意義。

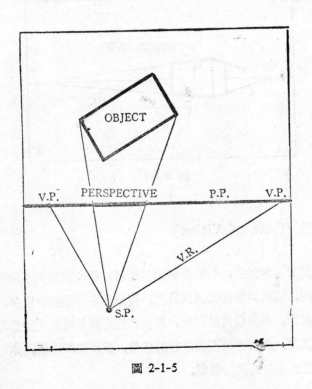

圖 2-1-5

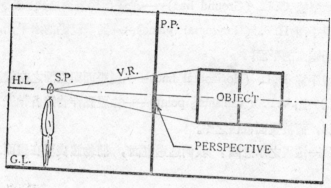

圖 2-1-6

下面的插圖我將從立面圖、平面圖上，作其相互連接的直線，便可得到所需要之基本點以求出立體透視的立體。

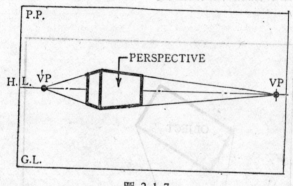

圖 2-1-7

2-1-3 視錐 (Cone of Vision)

人眼的視界並非無限，對於物體及其環境，必須在頂角不超過 60° 之視錐範圍之內，這頂角包括高度與寬度，否則就要發生歪斜現象，如同照相機的標準鏡頭，有其視角的限制，若要在近距離拍攝寬大的景物，則必須依賴廣角鏡頭，否則亦呈歪曲之特殊效果，或將鏡頭後退，亦可消除歪曲現象，即圖面應有範圍的限制。

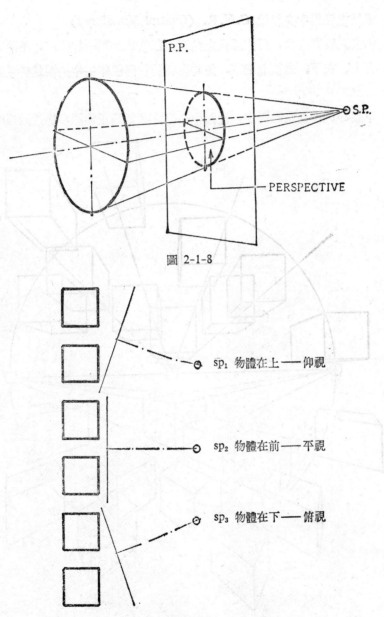

P.P.

S.P.

PERSPECTIVE

圖 2-1-8

sp₁ 物體在上——仰視

sp₂ 物體在前——平視

sp₃ 物體在下——俯視

圖 2-1-9

視錐之軸為中央視線 **C.V.R.** (Central Visual ray)

中央視線與畫面，恒成垂直之角度，卽當你想畫一物體時，不論它在前、在上、在下，去觀看它時，這時畫面將依照視錐的中央視線成垂直角度。

下圖2-1-10為視點固定，近圓中心點之圖型為正常型，靠近圓周時，

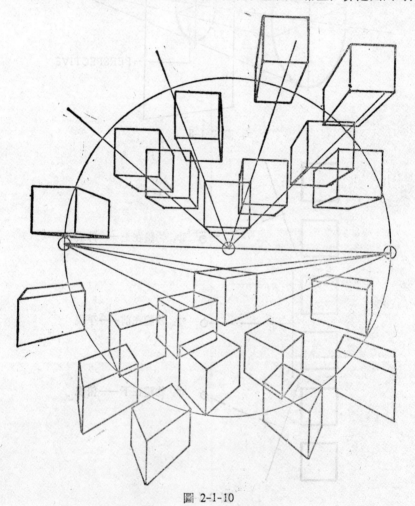

圖 2-1-10

已變型，超出圓周則變型更甚。

　　故當視點位置已定，　將物體移至中心點附近，　可獲得較佳之視覺效果。

　　下圖 2-1-11 為物體位置已定，在 SP₁ 視點位置時，形成視錐角度過大（超過 60° 之頂角），易成誇張不實之透視圖。若將視點後退至 SP₂ 位置，則扭曲現象自然消失。

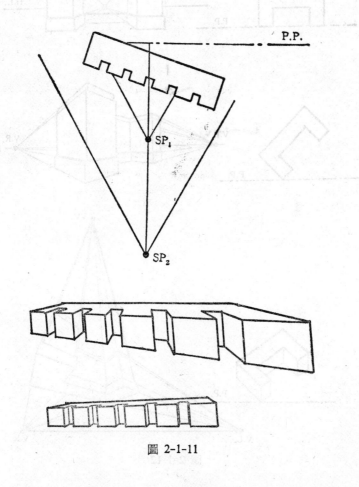

圖 2-1-11

2-1-4 透視圖之種類及方法

由於物體與畫面之關係位置，可歸納為如圖 2-1-12 之

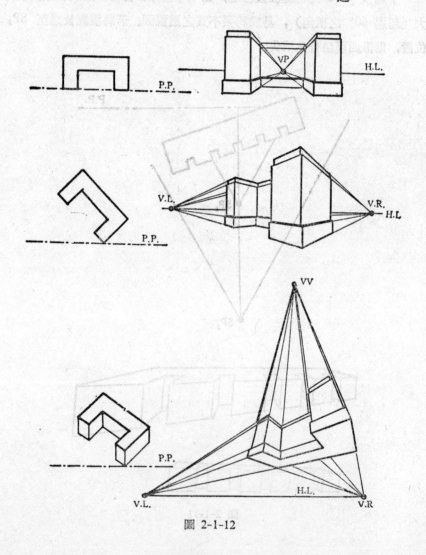

圖 2-1-12

一消點透視或稱平行透視（上圖）

二消點透視或稱成角透視（中圖）

三消點透視或稱斜透視（下圖）

一個具三度空間的物體，卽具有三組不同方向之軸線

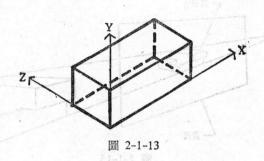

圖 2-1-13

其軸線與畫面平行時，仍是平行線，永不與畫面相交，則無消失點。

其軸線與畫面不平行時，但其本身間互相平行者，則於無窮遠處相交於一點，此點稱為此組軸線之消失點（VP）。在繪製透視圖之過程上，則為由視點作此組軸線之平行線，而被畫面所截止之點稱之消失點，正如我們看鐵軌時，總覺得二條平行之軌道相交於遠處一點。

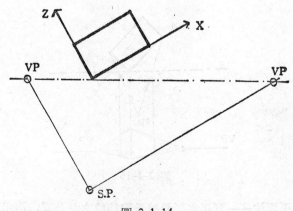

圖 2-1-14

畫透視圖之方法

畫透視圖如同作物體之素描 (Sketch)，以玻璃板為畫面，透過玻璃，將物體表現在畫面上。圖 2-1-15

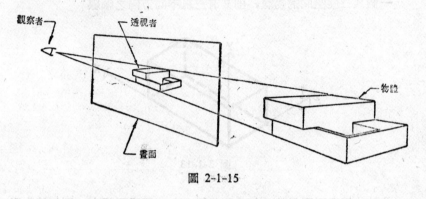

觀察者　透視者　物體　畫面

圖 2-1-15

在作圖上，其方法不外①普通法
②透視平面法
③直接法

①普通法——為最常用之求法，須先繪物體之平面圖，再根據視點，消失點等繪製透視圖。

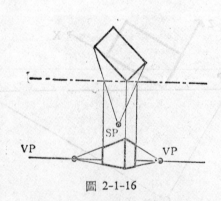

SP　VP　VP

圖 2-1-16

②透視平面法——利用水平量線量取物體之長及寬，而求得物體之透

視平面，再由此平面圖求得眞正之透視圖。

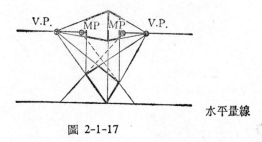

圖 2-1-17

③直接法——先繪物體之平面圖及側立面圖，再根據平面及側面之視
點位置繪透視圖。此法較爲繁雜，在一消點及二消點透視繪法中少
用。

圖 2-1-18

第二章　一消點透視—平行透視

當物體只有一軸與畫面不平行時，即以一消點透視法求之。如圖2-2-1 物體之 X、Y 軸皆平行於畫面，Z軸垂直畫面（即與畫面不平行）。此法之運用最為方便，然亦予人較不真實之感覺。

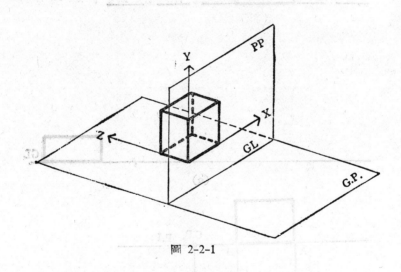

圖 2-2-1

2-2-1　一消點室外透視——普通法

①先假設 a.物體平面與畫面之關係，b.物體立面與地平線之關係。
　　圖2-2-2(a)

②在平面上定視點位置，作 SP ∥ Z軸，交畫面於中心點（CP），垂直向下交 H.L. 於 VP，此點即為Z組軸線之消失點。A、B 二點接觸

畫面，即爲物體接觸面之原形。圖 2-2-2(b)

③將 SP 與物體平面各點之連線，與畫面之交點，拉下垂直線。圖 2-2-2(c)

④由與畫面接觸面之立面各點向 VP 作消失線，達此消失線與各垂直線相交之各點，即成透視圖。圖 2-2-2(d)

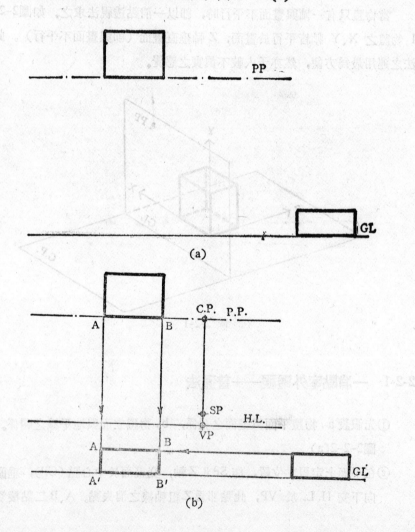

(a)

(b)

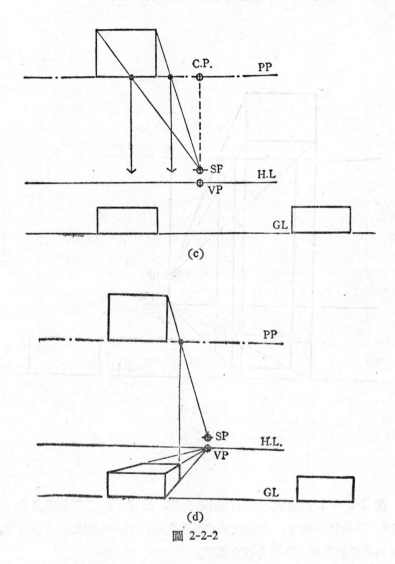

(c)

(d)

圖 2-2-2

　　物體直接置於畫面上，與畫面接觸，即爲物體之原形（實寬及實高），
可作爲繪圖之依據。

　　當物體與畫面遠離時，可延長此物交於畫面，求得透視圖。

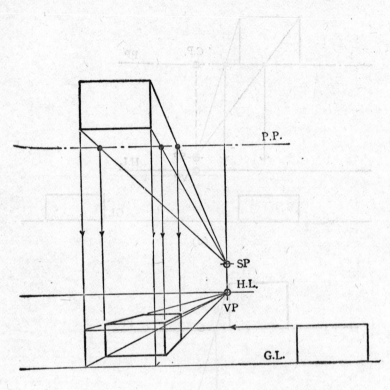

圖 2-2-3

　　圖 2-2-4 L形物體，部份凸出畫面外，卽 A、B 二點接觸畫面，A_1 $A_2B_1B_2$ 為物體之實形，依此原形求得透視圖，另一在畫面前方之方柱，則延長使交於畫面，亦得方柱之實形。

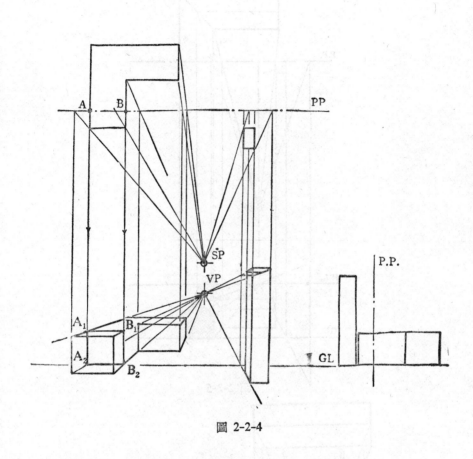

圖 2-2-4

　　圖 2-2-5 為斜屋面之一消點透視，後面之屋脊高度可由與p.p.相交之屋脊引進，在畫面前方之電桿乃使其先接觸畫面，得其實際高度，再求其在透視圖上之位置。

　　圖 2-2-6, 2-2-7……為普通法一消點室外透視例，物體與畫面接觸之任意點、線、面即為物體之原形，可作為求物體高寬之基準。其深度則完全由 S.P. 與物體平面各點之連線、交於畫面（平面）之點所決定。

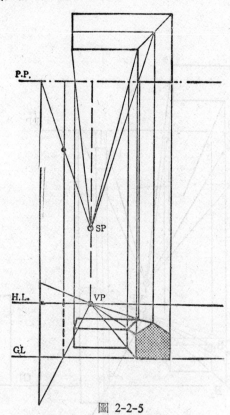

P.P.

SP

H.L.

VP

G.L.

圖 2-2-5

畫面

SP

VP

圖 2-2-6

圖2-2-5 是將物體向右旋轉約45度之透視圖。由此圖可知，畫面之左側顯現高度，而於右側則呈現長度，其他均屬於側面。

圖2-2-6 則將物體向左旋轉約45度之透視圖。其結構與圖2-2-5類似，惟建築高者顯示於右側。

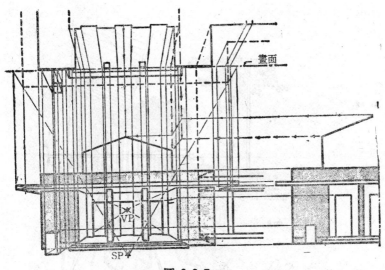

圖 2-2-7

進口長廊及陽臺之透視表現，皆為一消點透視之運用實例。圖2-2

圖 2-2-9。

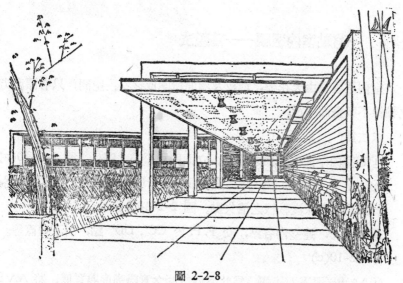

圖 2-2-8

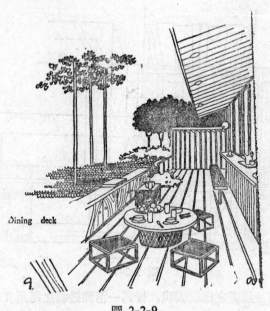

Dining deck

圖 2-2-9

2-2-2　一消點室內透視——普通法

　　室內透視為由天花板，地板及牆面所圍成之室內空間，只有深度方向之軸線不與畫面平行。

　　求法為：

　　①定室內平面與畫面之關係。立面與視平線之關係。圖 2-2-10(a)

　　②決定 S.P. 之位置，作垂直畫面線交 H.L 於 C.P.（亦卽 V.P.）
　　　卽為所有深度軸線之消失點。圖 2-2-10(b)

　　③由 S.P. 連室內各點，交 P.P. 於 CC', DD' 點，引下垂直線。圖
　　　2-2-10(c)

　　④AA'BB'與畫面接觸，為此室內空間之實際高度與寬度，將 AA'BB'

各連 V.P. 點，與引下之垂直線交於 CC′DD′ 點，卽成室內透視。

圖 2-2-10(d)

⑤再由平面上以同法求得室內各細部。

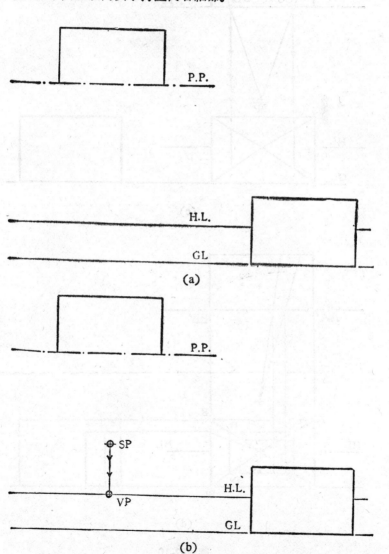

(a)

(b)

在由 V.L.點、劃出了之連線線上交 CC′,DD′ 點、即為所求之陰影點。

圖 2-2-10(d)

③ 由此可見垂直面上之陰影與水平面上⋯⋯⋯

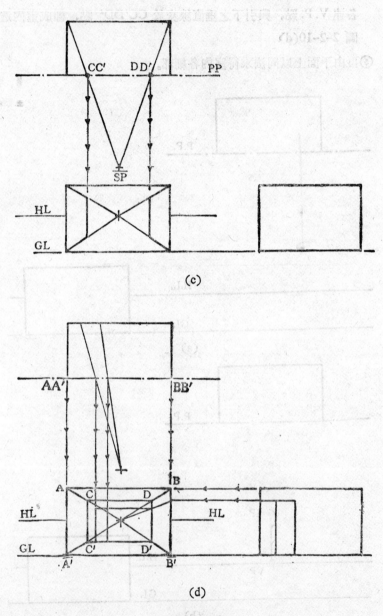

(c)

(d)

圖 2-2-10

普通法室內任意點之求法

①以同法先求得由天花、地坪、墻面所圍成之室內空間透視。

②將 A 點以與深度同一方向前移，相交畫面於 A′ 點。垂直引下 A′
　　點與A點之實際高度交於 A″ 點。

③平面上A點與 SP 之連線交於畫面上之點，垂直引下此點，與A′、
　　VP 之連線交於 A₁ 點，此 A₁ 點爲其在透視圖上眞正之位置。

同理可求B點。

室內之吊燈等，皆可以此法求得。

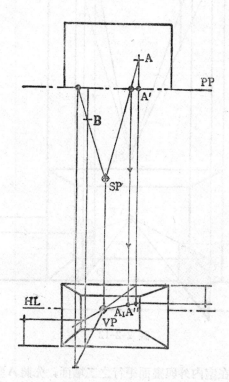

圖 2-2-11

　圖 2-2-12 爲在室內外與畫面垂直之二墻面，它可由立面之墻高度引水平線，交平面上墻之垂直引線於 A、B 二點，A、B 點連消失點延長之交於 C.D. 點即求得墻面透視。

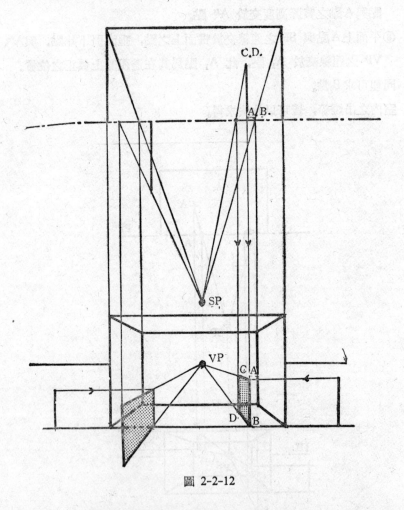

圖 2-2-12

　圖 2-2-13 爲在室內外與畫面平行之二墻面，先將 A 點沿深度方向引線交於畫面，取得墻之眞正高度 EF，爾後連消失點求得 AB 墻在透視上

之位置，由箭頭方向可一目了然。

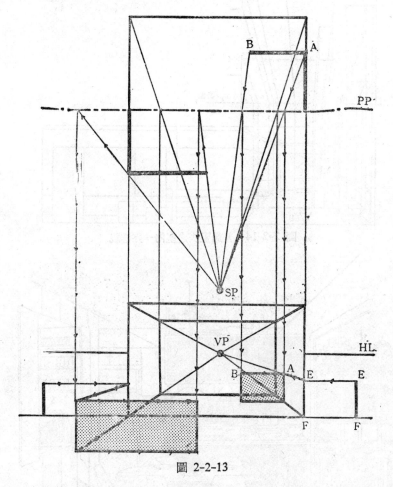

圖 2-2-13

例: 沙發引至與畫面接觸，再求其在透視上之位置。桌子平移至右墻
　　面，由右墻面與畫面之接觸點引進桌子之高度，粗箭頭所示可一
　　目了然。圖 2-2-14

　　爲一消點透視之實例，視點之高度爲人站立時眼睛之高度，致桌面及
櫥臺面上物，可一目了然。圖 2-2-15

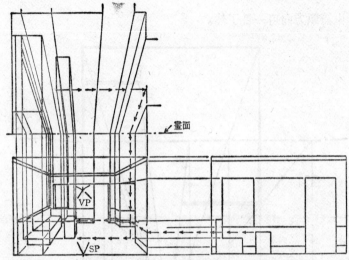

畫面

VP

SP

圖 2-2-14　普通畫法之室內一點透視

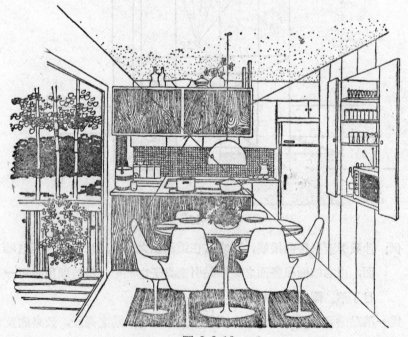

圖 2-2-15

2-2-3　一消點室外透視──透視平面法

透視平面法爲將物體之平面圖，轉繪爲透視平面圖，由此圖直接求得透視圖。

所有與畫面接觸之點，其與消點之連線，都可當爲基準線，物體深度之位置卽在此線上。

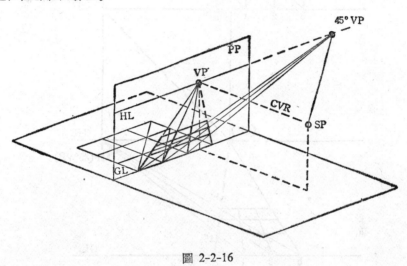

圖 2-2-16

正方格之透視平面。

圖 2-2-17

① 分析平面之正方格， 可知同一方向之對角線皆平行， 且與畫面成 45° 角， 且 a1=a1', a2=a2', ab=ab'。

② 在平面上定視點，在立面上定視平線及地平線。

③ 由 S.P. 作深度線及對角線之平行線，求得 VP 及 MP （測點） a－vp 之連線爲基準線。

④ 點 b, 2, 1 連 MP， 交 a－vp 線於 b', 2', 1' 點。由此三點作水平線，而得正方格之透視平面圖。

由此得知，物體之深度可從 45° 線之消失點 (M、P) 求得。

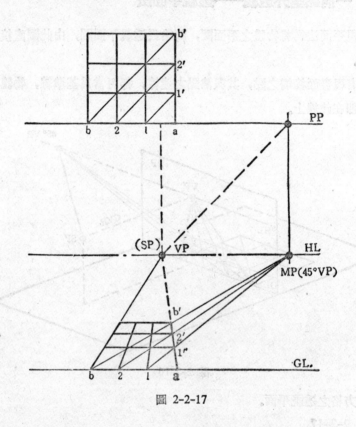

圖 2-2-17

圖 2-2-18

①分析平面圖，以 A 爲基準點，求得 a, b, c 三深度。定視點，求VP
　及 MP。

②繪視平線，將 VP 及 MP 按比例繪於 HL 上，在適當距離繪水平
　測線。

③基準點A連 VP 爲基準線，取 a, b, c 三線段連 MP，交a′, b′, c′卽
　爲其深度。

④在正面量取面寬長度連 VP，而得透視平面圖。

⑤由透視平面圖上之各點作垂線至地平線上，由基準點 A 決定其高
度，而得透視圖。

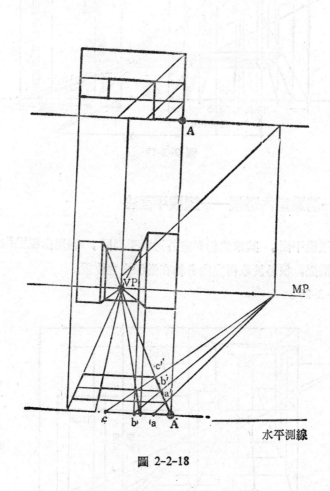

圖 2-2-18

圖 2-2-19 爲依此法求得之室外透視圖。

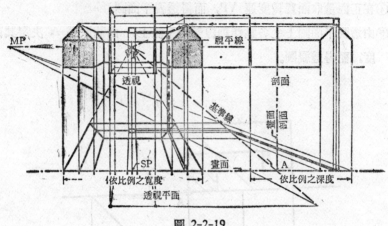

圖 2-2-19

2-2-4 一消點室內透視——透視平面法

室內透視平面，其求法仍與室外透視平面同，利用由視點作水平之
45°線之消點，很易於取得室內各物在進深上之位置。

圖 2-2-20

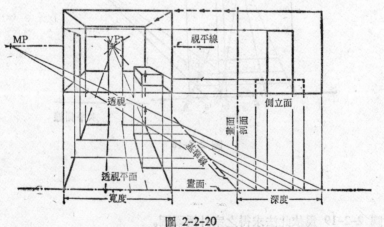

圖 2-2-20

①在視平線上定 VP 與 MP，其間距即視點至畫面間之距離。

②於適當之距離作畫面線，其上任一點與 VP 之連線爲基準線。

③由基準點量取室內之各深度線段，連 MP 交於基準線，即爲透視平
　面圖之各深度位置。

④由透視平面圖及各細部之高度，直接求得透視圖。

　在畫面線上量取深度尺寸，與 MP 之連線交於基準線上各點，即爲縱
深之透視線段。圖 2-2-21

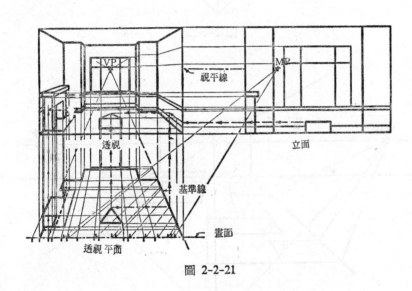

圖 2-2-21

圖 2-2-22

　將畫面定在平面圖之外緣，決定視點到畫面的距離，可得二 45° 線之
消失點，在上下水平量線上各量取室內各物之縱深尺寸，即得各物之深度
位置。

圖 2-2-23

　定畫面於平面圖之內緣，可得較大比例之透視圖。

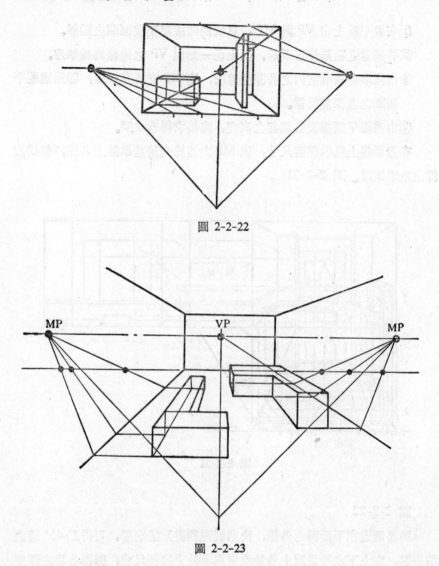

圖 2-2-22

圖 2-2-23

基準線之位置:

　　和畫面接觸之任一點，與消失點之連線都可作爲基準線，而求得同一深度之透視。

圖 x、y、z 點在畫面上，各點與消失點之連線皆爲基準線，取三組距離之 A、B、C 點與 MP 之連線，必在同一直線上，即可得一致之深度位置。

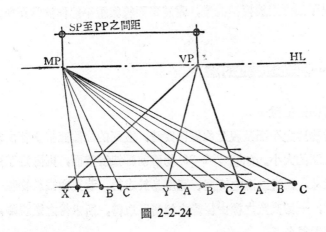

圖 2-2-24

透視平面之位置

　　任意選擇畫面之位置，而不影響所求得之透視平面圖。如圖2-2-25在 H.L 上定 VP 及 MP，任意繪畫面線 PP₁、PP₂、PP₃ 在其上取同一面寬 xy，

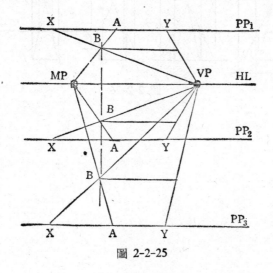

圖 2-2-25

定X點爲基準點，連VP即爲基準線，再設深度爲 XA，由A點連MP，交基準線於B點，則所有B點在同一垂直線上，而求得相同之透視平面圖。爲免透視平面圖過於擁擠混亂，常將畫面線與視平線作適當距離之拉長。

2-2-5 一消點透視之討論

①畫面的位置

當物體之平面及視點位置已定時，畫面的位置直接影響所求出之透視圖的大小。如圖 2-2-26 物體前緣接觸畫面，則限定了透視圖的尺寸，但透視圖之高度、寬度易於求得，若畫面置於物體平面之後緣，一切高寬之標由後緣之接觸面取得，所求得之透視圖，比原比例大得多。

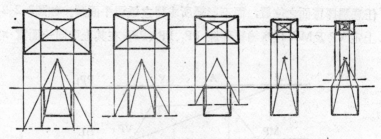

圖 2-2-26

圖 2-2-27: 將畫面置於物體之外緣，所求得之透視圖。

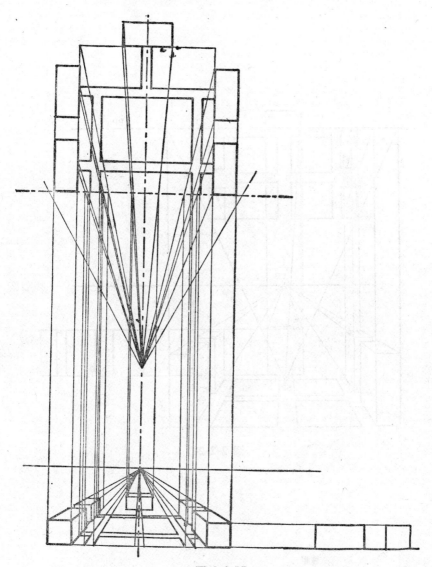

圖 2-2-27

圖 2-2-28: 將畫面置於物體之內緣，所得大比例之透視圖。

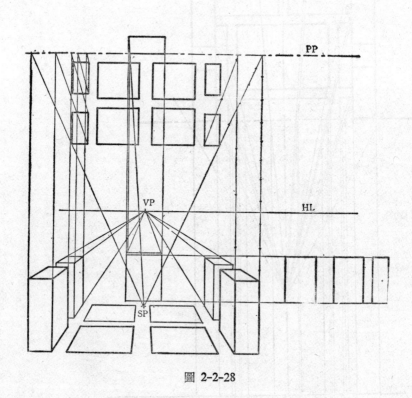

圖 2-2-28

②視點的高度

視點的高度，卽為視平線之位置，為造成特殊之視覺效果，常將視點偏高或偏低，當視點靠近天花板時，能表現地面物愈多愈清楚，反之亦然。

圖 2-2-29

③視點的位置

當視平線高度已定， 視點之偏左或偏右， 能多表現右牆面或左牆面。

圖 2-2-30

④立點的位置與物體間之距離，如圖 2-2-31 近距離時可求得凵形物較多之內側（左圖），遠距離時則反（右二圖）。

圖 2-2-31

第三章　二消點透視—成角透視

　　當物體有二軸與畫面不平行時，卽以二消點透視法求之。如圖 2-3-1
Y軸平行於畫面，X軸及Z軸皆與畫面成角度而產生左右二個消失點。此
法之運用最爲普遍，我們日常所見之物體，多以此種情況呈現在眼前。

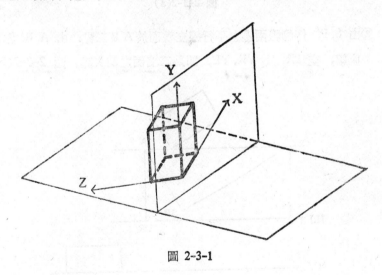

圖 2-3-1

2-3-1　二消點室外透視——普通法

　　其作圖之步驟如下：

　　①繪物體平面圖與 P.P. 之關係，立面圖與 HL, GL 之關係，並定
　　　　出視點之位置。圖 2-3-2(a)

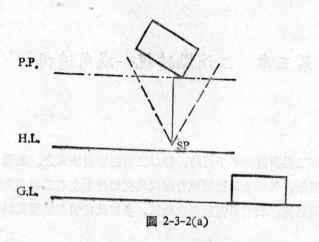

圖 2-3-2(a)

②由 S.P. 作物體兩邊之平行線交畫面於Ａ Ｂ二點，由 A.B. 點作垂
直線，交 HL 於 VR, VL，即為二墙面之消失點。圖 2-3-2(b)

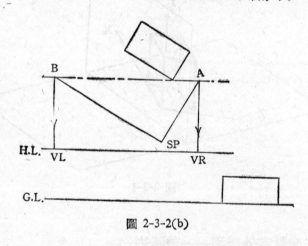

圖 2-3-2(b)

③由 a 點作 HL 之垂直線，$a_1 a_2$ 為物體實際高度，$a_1 a_2$ 連左右二消
點，即為二墙面線。圖 2-3-2(c)

④B，C 連 SP. 交畫面於 b，c 點，引下垂直線交於墙面線而完成透
視圖。圖 2-3-2(d)

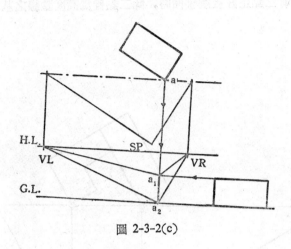

圖 2-3-2(c)

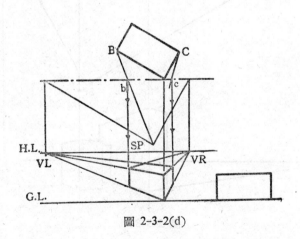

圖 2-3-2(d)

　　不論任何形狀之點、線、面，凡是與畫面直接接觸者，皆爲其原形，即爲物體之實際高度及寬度，可作爲透視圖尺度之基準。

平面圖有二點正好接觸畫面時，此二點皆爲高度量線之基準。

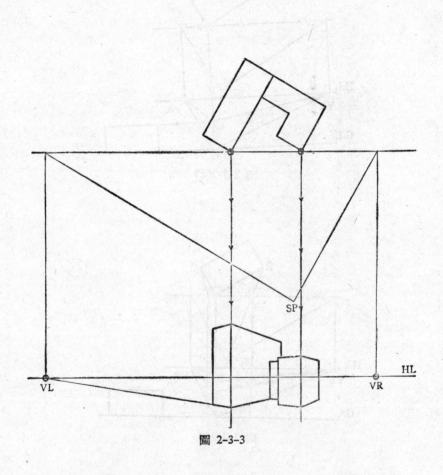

圖 2-3-3

　　屋頂出簷有二點接觸畫面，可任選一點A作爲高度量線之基準，由粗箭頭線可瞭解。

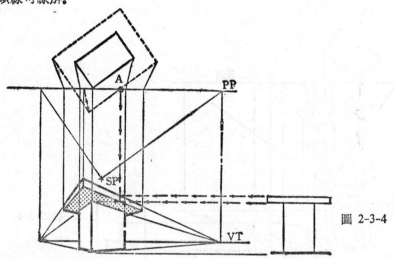

圖 2-3-4

　　凡不與畫面接觸者，　都可順着任一組軸線之方向延長之，　使交於畫面，再利用此組軸線之消失點，求得透視圖。

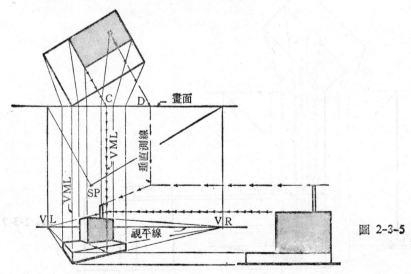

圖 2-3-5

以下各圖，如另有物體在畫面前面(2-3-6)，屋頂上之煙囱(2-3-7)，及四坡水屋頂之屋脊等，即利用順着原有軸線之消失點而求得之透視圖。(2-3-8)

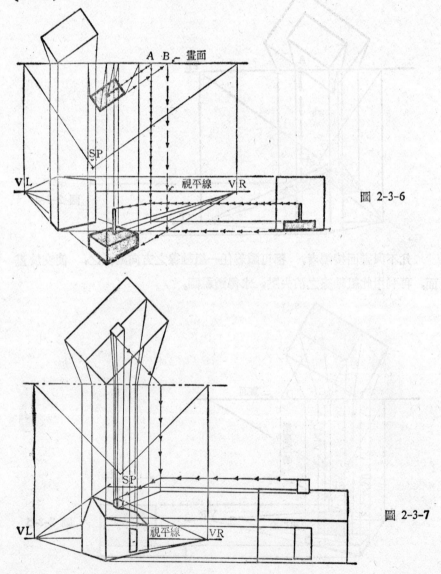

圖 2-3-6

圖 2-3-7

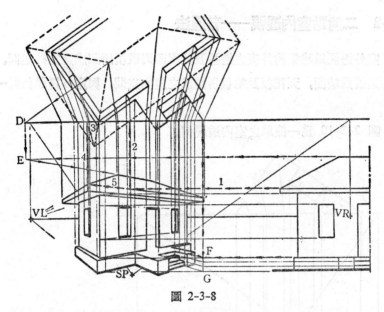

圖 2-3-8

利用二消點普通法求得之室外透視實例

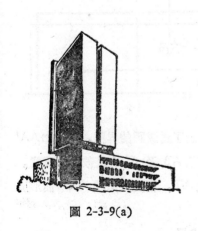

圖 2-3-9(a)

圖 2-3-9(b)

2-3-2 二消點室內透視——普通法

室外透視爲建築物外表之造型及其與四周環境所圍成之室外空間。而室內透視爲牆面，天花板及地板所圍成之室內空間，與室外透視仍同一原理：

圖 2-3-10 爲一簡單之室內透視例。

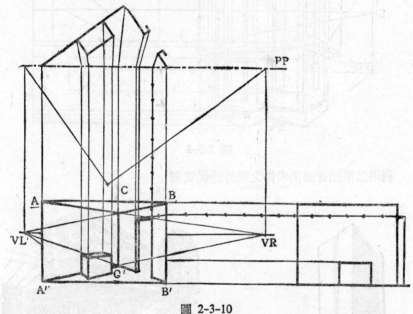

圖 2-3-10

畫面穿過牆面，地面及天花板，亦限定了透視圖的界限，其截口AA′BB′ 即爲實際之形狀，AA′ 及 BB′ 爲實高, AB 及 A′B′ 爲截口之實寬。

AA′ 及 BB′ 各連左右消失點 VR 及 VL，相交於角隅 CC′ 而形成室內空間。

室內門窗等細部，可依箭頭指示方向求得。

室內透視常將平面圖之二對角置於畫面上，即爲對角面之實形，可依據此實形求得室內各部分之透視。

　　也可將室內平面圖之內角隅置畫面上，**內角隅**即爲高度線之依據，如此可得大比例之透視圖，

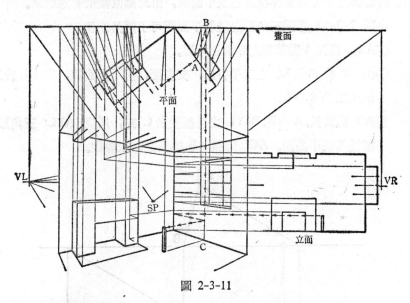

圖 2-3-11

圖 2-3-12(a)、(b) 爲二消點室內透視之實例

圖 2-3-12(a)　　　　　　　　　　圖 2-3-12(b)

透視平面法——

將物體之平面圖先轉換成透視平面圖，由此圖直接繪製透視圖。

由圖 2-3-13 等腰三角形之透視平面圖可了解其原理。

①ABC 為以 A 為頂點之等腰三角形。

②由 SP 作 AC, EC 之二平行線，交畫面，引下垂直線，交 HL 於二消失點 VR, VL。

③AB 為實長，A-VR, B-VL 之連線交於 C' 點，所成 ABC' 三角形，即為透視平面圖。AC' 為與 AB 等長之透視線段。

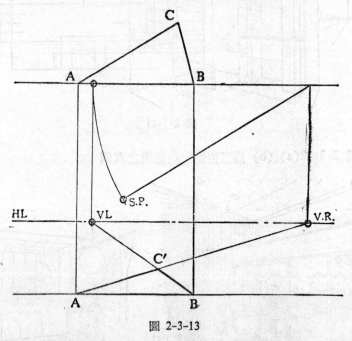

圖 2-3-13

圖 2-3-14 運用於互成直角之長方形，則以 AB, AC 為邊，與畫面成二個等腰三角形。而得 VR、ML、VL、MR 等四消失點。A-VR, A-VL 之連線即為二基準線，abb' 及 acc' 皆為等腰三角形之透視平面，ab, ac 為各與 AB, AC 等長之透視線段。

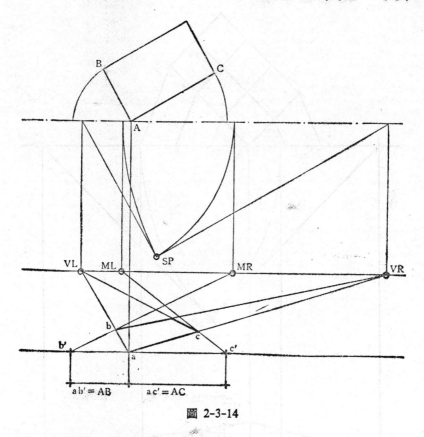

圖 2-3-14

2-3-3　二消點室外透視——透視平面法

圖 2-3-15 為一簡單之U型平面圖。

①繪物體平面與畫面之關係，定視點，求得 VR、VL、MR、ML 各點。

②在適當距離作一畫面線，即水平量線。

③A點為與畫面接觸之點，連 VR, VL 即為左右二牆面之二基準線。

④由A點向左右各量得左右牆面之深度線段，分別連測點 MR 及 ML 各交於基準線上各點。

⑤由基準線上各點，分別連消失點 VR, VL，即得透視平面圖。

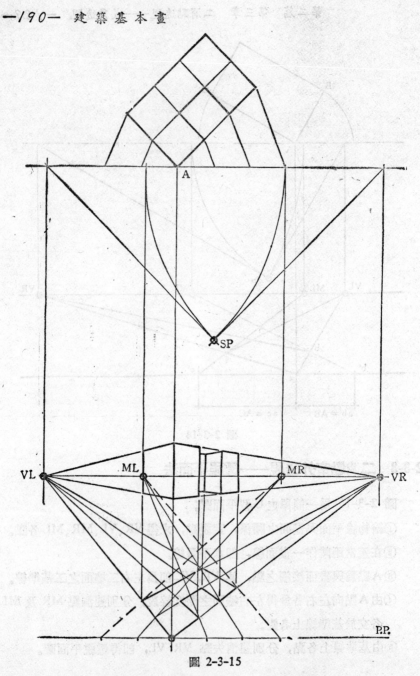

A

SP

VL　ML　MR　VR

P.P.

圖 2-3-15

⑤要從兩透視點之 A 等處都是北成角之基準點，而水平基線則與。

圖 2-3-10 將—L 置于周，A 為問邊圓面上，另水一切之位圖邊，

①分割面積 上投入角邊，重現上 b，c，d 等定位置上，A 線則 VLVL。

⑥由交點之各點下連圖，各位向實向問，而四交點，連點

各高不同之紙點，其分層問的問點，連長之間實影，建成了圖例。

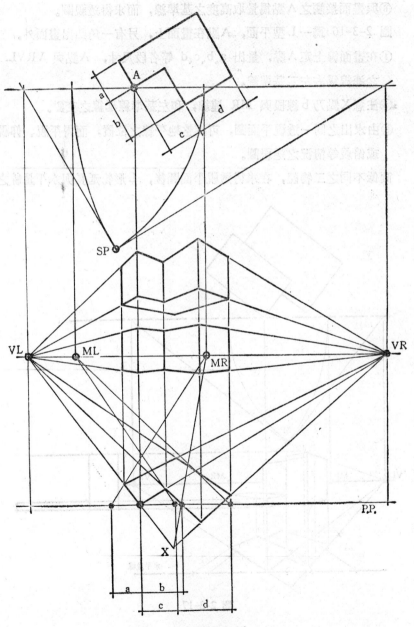

圖 2-3-16

⑥與畫面接觸之A點爲量取高度之基準線，而求得透視圖。

圖 2-3-16 爲一L型平面，A點在畫面上，另有一角凸出畫面外。

①在畫面線上定A點，量出 a、b、c、d 等各段尺寸， A點與 VR VL. 之連線爲右左二基準線。

②注意X點乃 b 線段與 MR 連線，和左基準線延線之交點。

③由求出之同一透視平面圖，可調整地平線之位置，而得平視、仰視 或俯視等情況之透視圖。

高低不同之二物體，在求得透視平面圖後，L形物延長與水平量線之

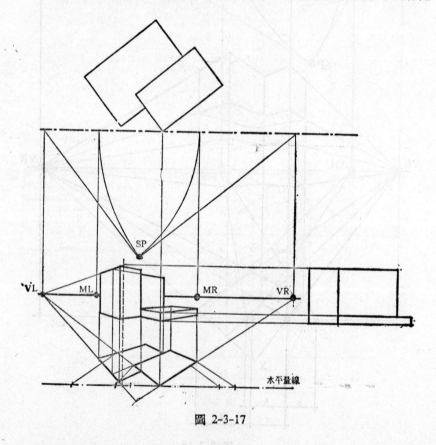

圖 2-3-17

交點，垂直引上，卽得 L 形物之實際高度。

　　運用於斜屋面上之煙囪，則可直接引透視平面上之煙囪交於水平量線，由此點垂直引上，取得煙囪之實高，再求得透視圖。

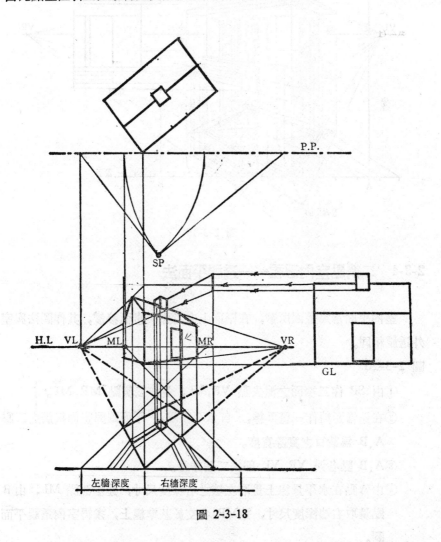

圖 2-3-18

為透視平面法之運用實例，注意屋簷之求法圖 2-3-19

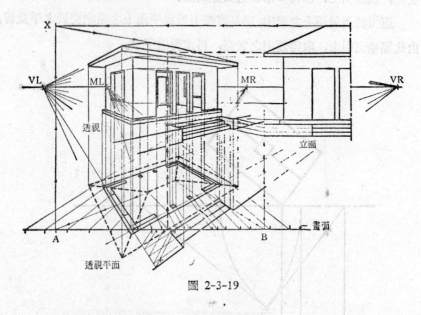

圖 2-3-19

2-3-4 二消點室內透視──透視平面法

室內平面常為畫面所截，在平面上有二點與畫面接觸，其作圖法與室外透視相同。

圖 2-3-20

①由 SP 作二墻面之消失點 VR, VL，並作二測點 MR, ML。

②在適當距離作一畫面線， 即水平量綫， 平面圖與畫面接觸之二點 A、B 為截口之實際寬度。

③A、B 點各連 VR, VL 即為二基準綫。

④由A點在水平量線上量取左墻之各深度尺寸，連左測點 ML，由 B 點量取右墻深度尺寸，連MR 各交於基準線上，求得室內透視平面圖。

⑤由透視平面圖，以 A、B 點之垂直線為高度之基準線，而得室內透視圖。

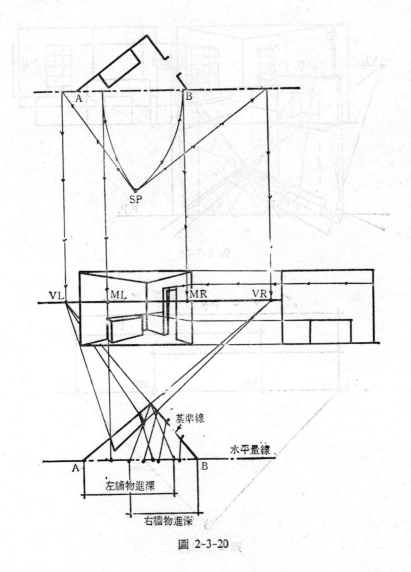

圖 2-3-20

以墙面上與畫面接觸之二點連消失點爲基準線，在水平測線上量取左右墙上之深度線而求得之透視圖。

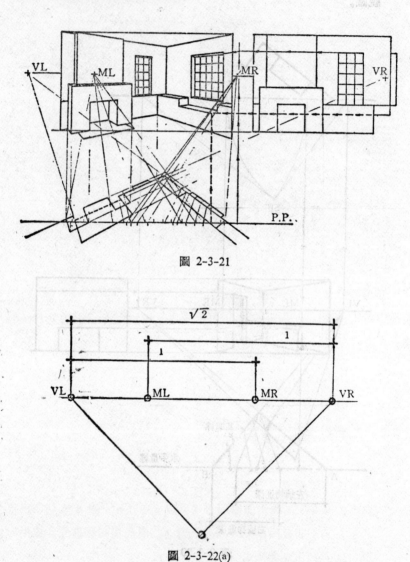

圖 2-3-21

圖 2-3-22(a)

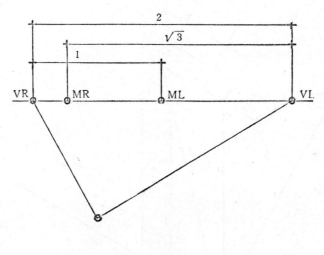

圖 2-3-22(b)

　　習慣上，常將二墻面置成與畫面成 45° 角，或 30°, 60° 角，之關係
位置。 則二消點之平面透視法， 可依直角三角形定理， 直接定出測點位
置。

2-3-5　二消點透視之討論

①高度之決定。圖 2-3-23

　　物體的高度，由直接與畫面接觸之點或線決定，此接觸點乃物體之
　　原形。若不與畫面接觸時，則引導之，使直接接觸畫面，或由與畫
　　面接觸之關係點輾轉求得。

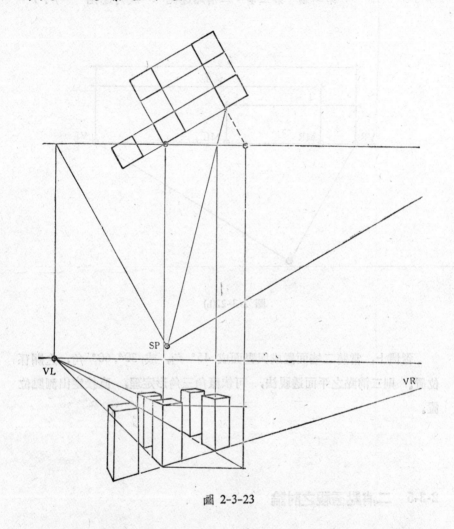

圖 2-3-23

②視點與物體間的距離。圖 2-3-24

當物體平面與畫面關係已定時，視點距畫面之遠近，影響所求出透
視圖之視覺效果，與視錐之原則相同，距離近，視錐角度過大，會
出現歪曲現象，適當之距離，可得較眞實之透視效果。

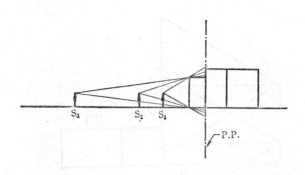

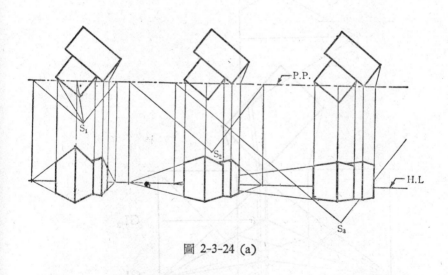

圖 2-3-24 (a)

③視平線與地平線之關係位置

　　視平線卽視點之位置：視點的高度低於地平線，則所求得透視圖爲看到物體底部之仰視現象。若視平線穿過物體，則呈現一般所見之透視圖。若視平線高於物體，則呈現鳥瞰圖之透視。

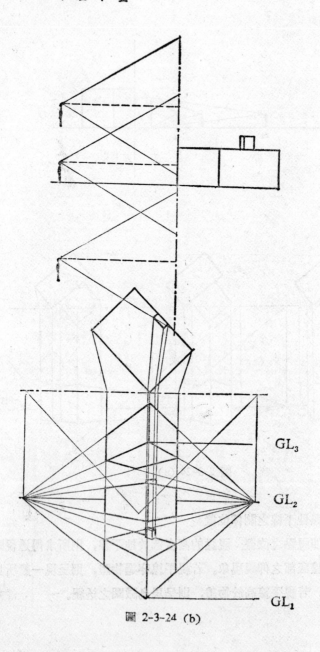

圖 2-3-24 (b)

④平面圖與畫面間之角度。圖2-3-25。所成角度愈小，表現之牆面則愈大。

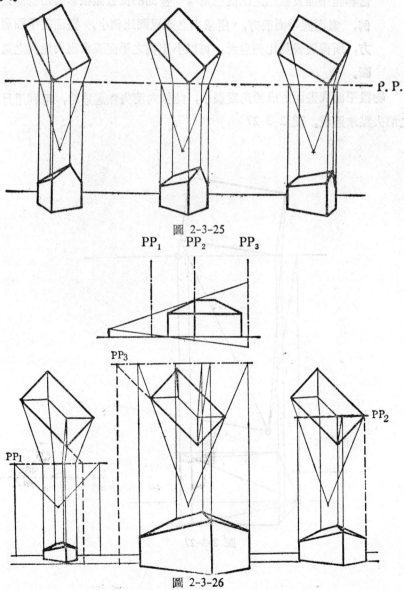

圖 2-3-25

圖 2-3-26

⑤畫面的位置。圖 2-3-26

當物體平面及視點之位置已定， 畫面的位置直接影響透視圖之比例， 畫面置平面前方， 所求出之透視圖比例小， 畫面置平面愈後方，所得透視圖比例愈大，可以小比例之平面圖求出大比例之透視圖。

物體平面與畫面所成的角度很小，此軸向消失點過遠時，可利用另端之消失點求透視。圖 2-3-27

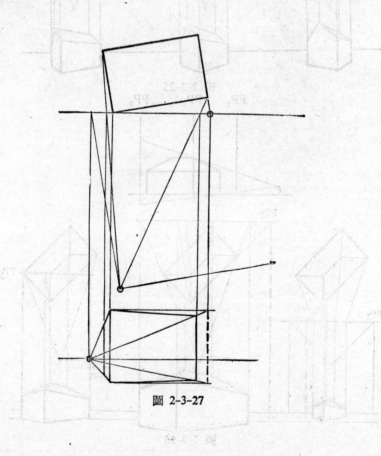

圖 2-3-27

圖 2-3-28 爲其運用實例

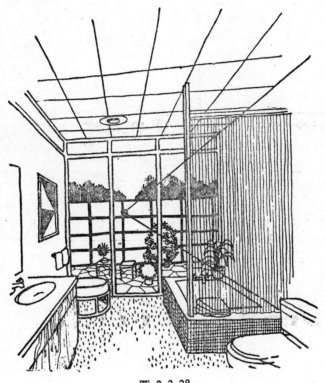

圖 2-3-28

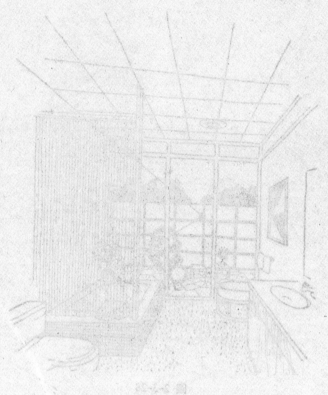

第四章　三消點透視--斜透視

當物體之三軸皆與畫面不平行時，以三消點透視法求之，x、y、z 三軸各有一消失點。

今日之建築，由於建築材料及營建技術之突飛猛進，致高樓林立，以此三消點法繪圖，能獲得較佳或特殊之視覺效果。

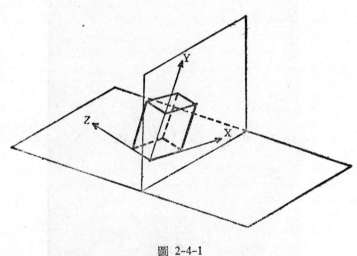

圖 2-4-1

三消點透視依視點位置之不同，可分二種情況

①仰視——由下往上看之低視點透視。(2-4-2(a))

②俯視——由上往下看之高視點透視。(2-4-2(b))

V. VP.

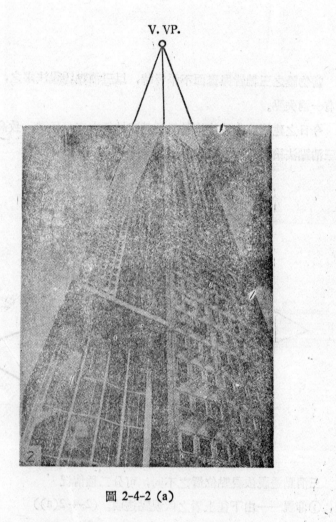

圖 2-4-2 (a)

V. VP.

圖 2-4-2(b)

2-4-1 三消點透視——直接投射法

繪圖之基本步驟爲:

①繪各平立面圖。

②假設物體平面與立面之關係位置——由側面來決定物體與畫面所成之角度，此時畫面爲傾斜面。

物體平置於地面上，畫面與其傾斜，在平面圖上與物體接觸者爲畫面上之地面線 GL, 由側面圖上，可看出傾斜之畫面與物體之關係。2-4-3(b)

③將畫面垂立，則物體成傾斜，修正平面圖。再依視錐之原則定立面之視點 SP_E, 及平面之視點 SP_P。2-4-3(c)

④由此平、立面圖，以直接投射法求出透視圖。2-4-3(d)

物體在透視圖上之位置與高度，由平立面上之視點，分別連接平立面圖上之各點求出，而不用消失點。

⑤或以三消失點法求透視。2-4-3(e)

　(a)垂直軸線之消點（V、V）（卽高度消點），由立面之 SP. 作高度之平行線，交畫面於X點，由平面之 S、P 作垂線交X點之水平線於 V.V. 點，卽爲高度之消點。

　(b)水平線爲由立面之 SP 作 GL 之平行線，交畫面於H點，由此點作水平線，左右墻面之二消失點 VR, VL 卽在此水平線上。

　(c)由平面SP. 點，求得物體底面各點在透視圖上之位置，連高度線消點 V、V，與由立面 S、P 求得物體之高度線相交而得透視圖。

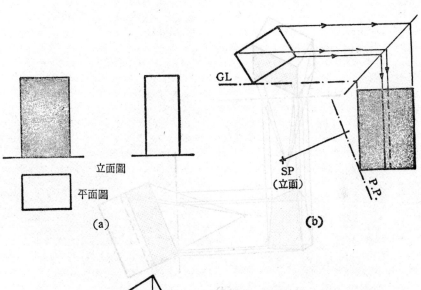

立面圖

平面圖

(a)

GL

SP
(立面)

P.P.

(b)

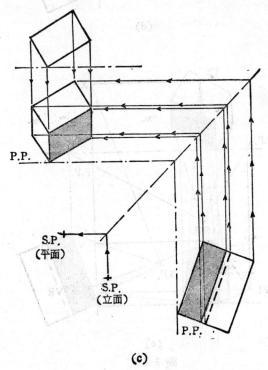

P.P.

S.P.
(平面)

S.P.
(立面)

P.P.

(c)

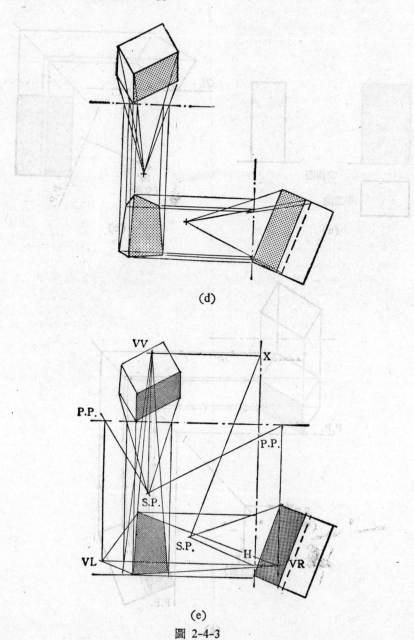

(d)

(e)

圖 2-4-3

圖 2-4-4：為由上往下看高視點之鳥瞰圖情況，高度消失點在視平線之下方，可見物體之全貌。

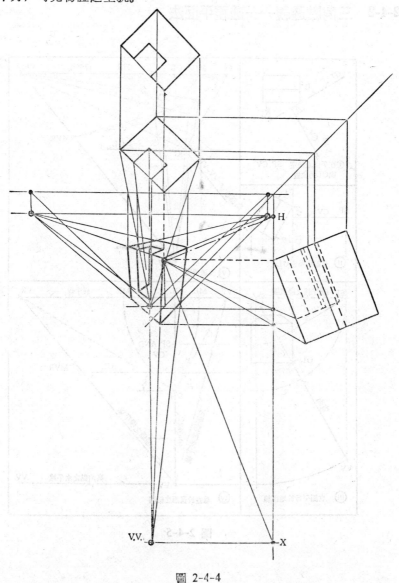

圖 2-4-4

2-4-2 三消點透視——透視平面法

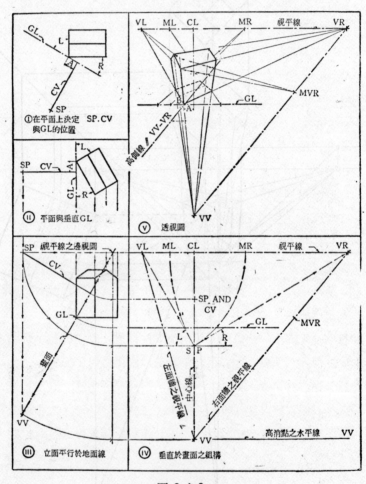

① 在平面上決定 SP.CV 與GL的位置

Ⅱ 平面與垂直GL

Ⅴ 透視圖

Ⅲ 立面平行於地面線

Ⅳ 垂直於畫面之組構

圖 2-4-5

I 定物體平面圖與視點、中心線及地平線之關係。

II 將地平線 GL 轉成垂直之方向。

III 畫側立面，過 GL 點作一畫面，與物體成傾斜。

　　在平面之 S.P. 與物體之水平距離之垂直線上，於適當高度（卽合於視錐原則）定立點之 S.P. 由此 S.P. 繪平行於水平之視平線，則消失點及測點卽落在此線上。

　　由 S、P 作垂直線（與物體之高度線平行），並與畫面交於 V、V 點，此點卽高度之消失點。

IV 展開畫面，定中心線，求得視平線、地平線及在中心線上之視點及高度消點 V、V。

　　由 S.P. 作 L 及 R 二角度線（卽第一步驟中物體與地平線所成之角度）交視平線於 VL 及 VR。

　　在視平線上左右二測點 ML, MR 爲由 VL－MR＝VL－SP, VR-ML＝VR－SP 取得。

　　測點 MVR 至 VV 距離等於立面圖上 VV 至 SP. 之距離（第三步驟圖中量取），此法構成一個三角形，此三角形卽含三個消失點及三個測點。

V 在第一步驟中，物體角隅 X 與地平線接觸，距中心點距離爲 A，此 X 點卽爲基準點，同二消點平面法，求得透視平面圖。

　　過 X 點，作 VV－VR 之平行線，卽爲高度測線。取 xa, xb 爲物體之二個實際高度。MVR 連 a, b 點與 V.V.－X 之連線相交，物體各部分之高度皆由 V.V.－X 之連線輾轉求得透視圖。

圖2-4-6為由下往上看低視點之仰視情況，高度消失點在視平線之上方。

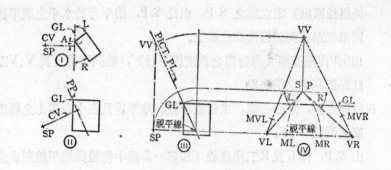

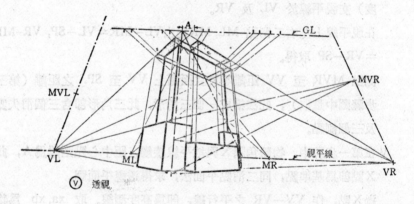

圖 2-4-6

圖 2-4-7

以同法及相同之步驟，運用於俯視之三消點透視，視點在高處，由上
往下看，可俯覽物體之全貌，高度線消點 (V.V.) 於視平線之下方。

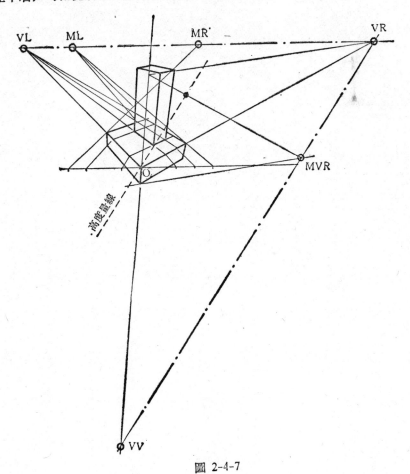

圖 2-4-7

第五章　透視圖原理之綜合運用

2-5-1　補助消失點

A. 任一水平線之消失點

　　物體上有某組軸線不同於主要軸線之方向時，則另設消失點。

　　圖 2-5-1: 任一組軸線之求法為由 SP 作此組軸線之平行線，求
　　得消失點 VX。

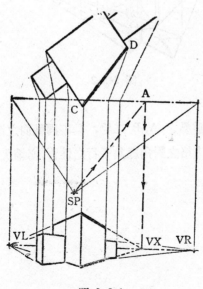

圖 2-5-1

圖 2-5-2: 斜屋頂之屋脊具同組之軸線。

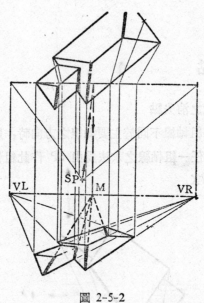

圖 2-5-2

圖 2-5-3: 重疊之 A, B 二物，具不同軸向之消失點。

圖 2-5-4: 方格之對角線具平行之性質，必消失於同一消失點上。

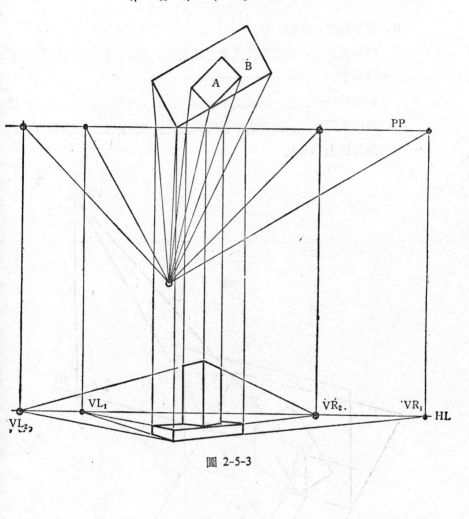

PP

A

B

VL₂

VL₁

VR₂

VR₁

HL

圖 2-5-3

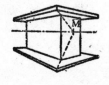 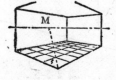 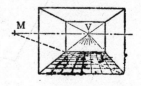

圖 2-5-4

B. 傾斜線之消失點

　　階梯之坡度，斜屋面及工廠之鋸齒型屋頂等，皆與水平面成傾斜之角度。

　　如圖 2-5-5：爲一斜坡之示意圖，由圖上知傾斜線之消失點，位於由視點作傾斜線與水平面所成之眞實角度，交於消失點 VR 之垂直線上 VRA。

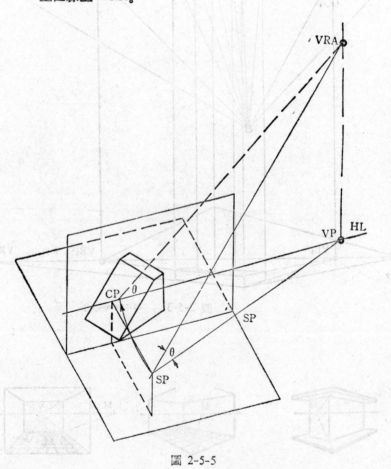

圖 2-5-5

圖 2-5-6：為斜坡之二消失點普通法透視，以A為圓心，A—SP
為半徑交畫面於X點，拉下垂直線，交視平線於M點，由M點作
斜坡眞角度之平行線交 VR 之垂直線於 VRA，此 VRA 點卽為
傾斜線之消失點。

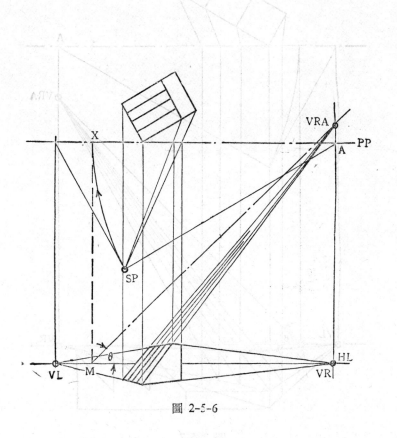

圖 2-5-6

圖 2-5-7: 利用傾斜線消失點，求出鋸齒型屋頂

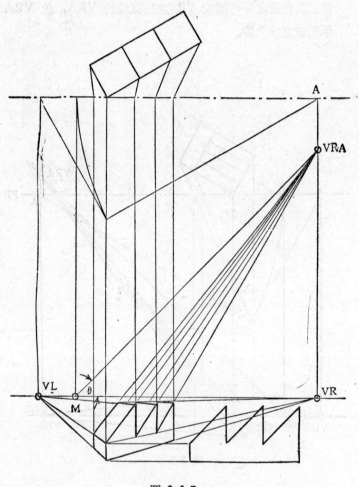

圖 2-5-7

樓梯因每一梯階之高度相等，階面之進深相等，可視為斜坡，求出斜坡之消失點，便於繪出樓梯之透視圖。2-5-8

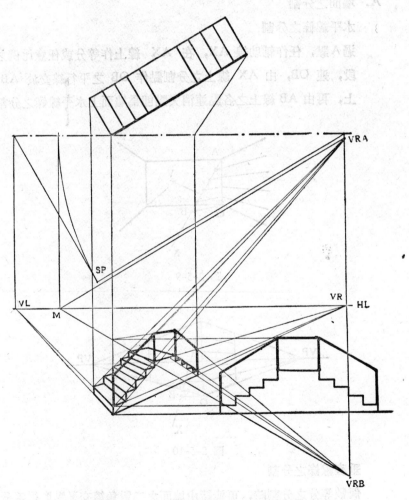

圖 2-5-8

2-5-2 線條之分割與細部之處理

A. 墻面之分割

水平線條之分割

過A點，任作輔助線 AX，在 AX 線上作等分或任意比例之線
段，連 OB，由 AX 線上之分割點作 OB 之平行線交於 AB 線
上，再由 AB 線上之各點連消失點即爲墻面上水平線條之分割。

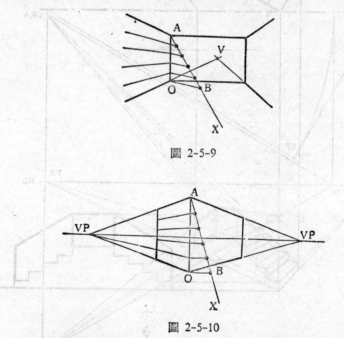

圖 2-5-9

圖 2-5-10

垂直線條之分割

偶數等分之分割時，可連續由墻面之二對角線交叉點取得等分之
位置，或由 AB 線段之中心點O與消失點之連線和對角線之交點
求得。

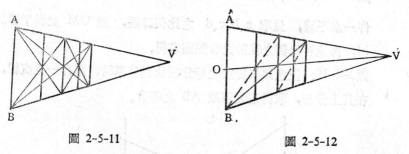

圖 2-5-11　　　　　　　　　　　圖 2-5-12

奇數等分或任意比例之分割，可在 AB 線或其延線上取等分或比例線段，連消失點與對角線之交叉點卽爲分割點。

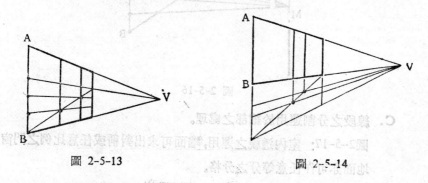

圖 2-5-13　　　　　　　　　　　圖 2-5-14

B．線段之分割

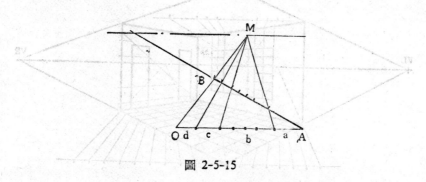

圖 2-5-15

圖2-5-15: 水平線段AB，欲分割成 a、b、c、d 之比例時，由A點作一水平線，量取 a、b、c、d 之比例線段，連 OM 交視平線於 M，再連各比例之線段之各點而求得。

圖2-5-16: 任意傾斜線段之等分或比例分割時，亦作一垂直線，在其上分割，取得透視線段 AB 之等分。

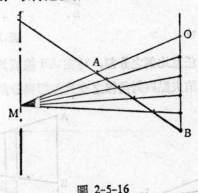

圖 2-5-16

C. 線段之分割運用於細部之處理。

圖2-5-17: 室內透視之運用，墻面可求出對稱或任意比例之門窗，地面亦可作任意等分之分格。

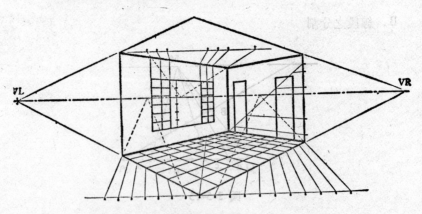

圖 2-5-17

圖2-5-18: 運用於室外透視，可很方便求出墙面之開口，及屋面板之表現。

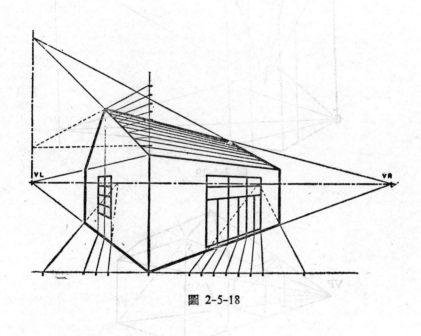

圖 2-5-18

2-5-3 透視圖之放大

一般繪製完成之透視圖，往往比原平立面圖之比例爲小，但總是大比例之圖面較爲適用，故欲繪製較大比例之透視圖時，可

①置畫面於平面圖之後面

②求出小比例之透視圖，予以放大時

可Ⓐ

圖 2-5-20 由消失點至圖面各點之距離，加倍量取。

Ⓑ任取一基準點，由此點連各關係點作放射線，加倍放大。

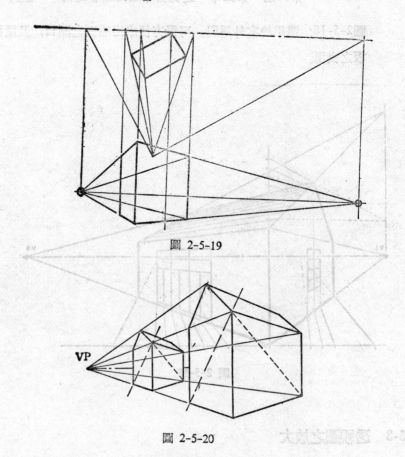

圖 2-5-19

圖 2-5-20

圖 2-5-21

2-5-4 重　複

①以鏡面爲軸之重複

用普通法繪圖時，以鏡面爲中軸，繪對稱之平面。圖 2-5-22

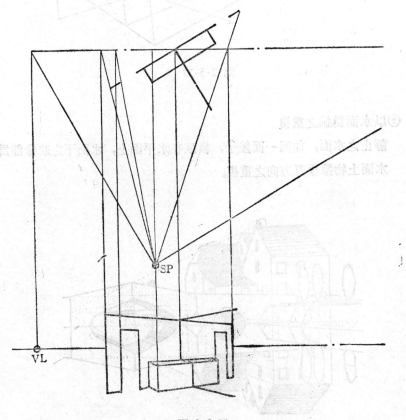

圖 2-5-22

或以鏡面為中軸，由線段之分割法，求得鏡面之透視圖。

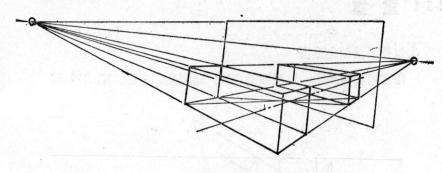

圖 2-5-23

②以水面為軸之重複

靜止之水面，如同一面鏡子，橫臥在水平面上，水面下之映像即為
水面上物體垂直方向之重複。

圖 2-5-24

以水面爲中軸，如圖在高度基準線上，量取 AB′=AB, AC′=AC。

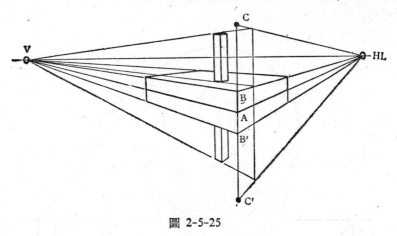

圖 2-5-25

2-5-5 圓形物之透視

　　圓形與畫面平行時，其透視仍爲圓形（圖 2-5-26），若與畫面成角度時，透視皆爲橢圓形，可將圓周分成具關係位置之數點，求出這些關係點之透視位置連接而成。（圖 2-5-27）

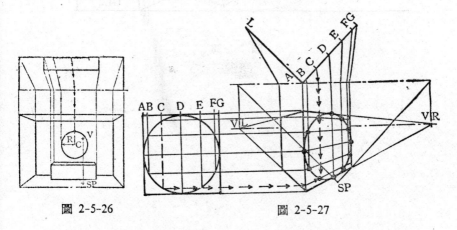

圖 2-5-26　　　　　　　　圖 2-5-27

圖周面若與水平面成平行時，亦將圓周分成數關係點以求透視。（圖 2-5-28）

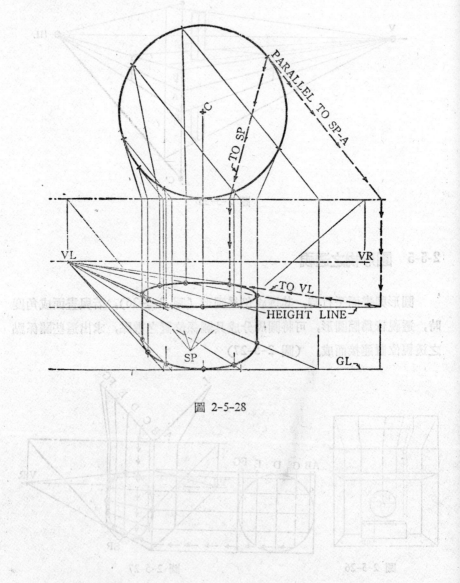

圖 2-5-28

第六章 光與陰及影

　　大地上的萬物，在陽光普照下，產生陰及影，才能使萬物栩栩如生，生氣蓬勃，有強烈的空間感覺。圖學上，常將三度空間之建築物，表現在二度空間的紙面上，在建築物上加陰影，則更加強三度空間感覺。

圖 2-6-1

　　任何形狀的物體，只要受光源的照射，即產生陽面、陰面，及影面。

圖 2-6-2

　　陽面──直接受光面，即亮的部分。

　　陰面──背光的一面，即較暗的部分。

影面——爲面對光源的一面，因一些介入的物體而不能受光的部分。

圖 2-6-2

圖學上光源之型態，可分自然光源及人工照明。

①自然光源——太陽本身雖產生輻射光線，但因其距離地球甚遠，約
9千3百多萬哩，其照射到地球上之光線，在圖學上，以平行光線
視之。圖 2-6-3

圖 2-6-3

卽在平面上，物體受光源照射之方向皆爲平行光線。圖 2-6-4

圖 2-6-4

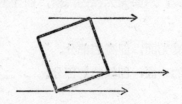

②人工照明——燈光及燭光等人工照明，距吾人甚近，則以輻射光線
　視之。圖 2-6-5

在平面上，物體受光源照射之方向爲輻射光線。

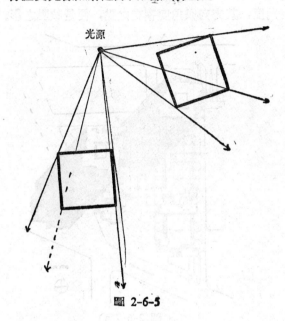

圖 2-6-5

2-6-1　自然光源之陰及影

　　在自然界，地球雖環繞太陽運轉，然我們卻以自我爲中心，視地球恆
靜，太陽恆繞地球沿一定軌跡運轉。

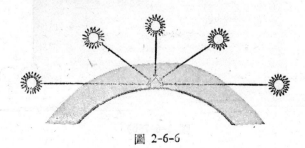

圖 2-6-6

故地球上某一建築物，恆見日出日落方向不變，卽太陽之照射，對某建築物之平面，成一定不變之照射方向。循着照射方向，太陽光的照射因時間的變化，對於建築物產生不同的照射角度。圖2-6-6，卽光源之照射方向與照射角度，其方向與角度相交之點，便是該點之影。

圖 2-6-7(a)

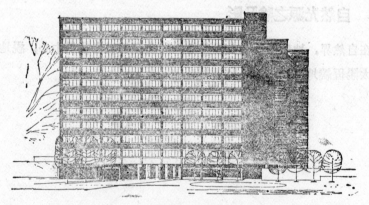

圖 2-6-7(b)

2-6-2　建築物平立面圖之陰及影

　　所有建築物，可歸納爲各式之幾何型狀，二度空間之平立面圖，若無陰及影，無法顯出其深度感，若在平面圖上加上陰影，可使建築物具高低之空間感，〔2-6-7(a) 及 2-6-8(a)〕，在立面圖上加陰影，可使建築物具遠近之空間感。(2-6-7(b)及2-6-8(b))

圖 2-6-8(a)

圖 2-6-8(b)

　　爲求平立面圖陰影，首先我們須了解光源照射之情況，光源照射在平面圖上沿照射方向，在立面圖上沿照射角度。

　　下圖爲光源照射之示意圖及其各面圖之照射方向及角度。

照射方向

示意圖　　　　　左牆面分光角度　　右牆面分光角度

圖 2-6-9

　　每一建築物對於自然光源的照射皆有一固定的照射方向，其照射角度則因時間而異，因此我們得先決定其照射方向及照射角度。

　　如假設建築物平面與光源照射方向之關係爲圖 2-6-10(a)

圖 2-6-10(a)

　　θ 爲光源照射之眞角度，其左、右牆面之照射分角度爲 θ_1 及 θ_2。
2-6-10(b)

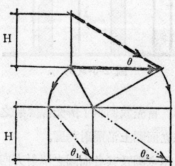

圖 2-6-10(b)

平立面圖陰影之求法。（圖 2-6-11）

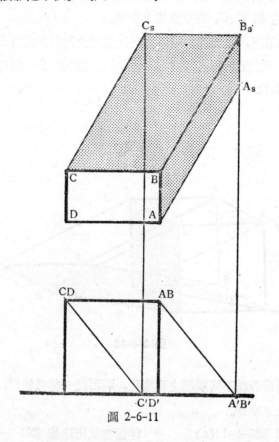

圖 2-6-11

①繪平面及立面圖，決定光源照射之方向及照射眞角度，再以上法求
　得左右牆面之分光照射角度。

②由平立面圖上 A、B、C 點各作光線之方向及照射角度(左牆面)之平
　行線，　立面圖上之照射角度平行線交地平線於 A'、B'、C' 點，　由
　此點垂直引線交平面圖之照射方向線於 A_s, B_s, C_s 點。

③連接 A_s, B_s, C_s 點，即成平面圖上之影。

　　即 $A_s B_s$ 爲 A、B 之影線，且與 AB 平行。

B_sC_s 爲 B、C 之影線，且與 BC 平行。

AA_s 與 C、C_s 爲垂直線之影線。

有一特殊情況，當光源之照射方向與光源之照射眞角度爲 35°15′52″ 時，其左右牆面之照射角度皆爲 45°，可提供我們便於求得平立面圖上之陰影。圖 2-6-12

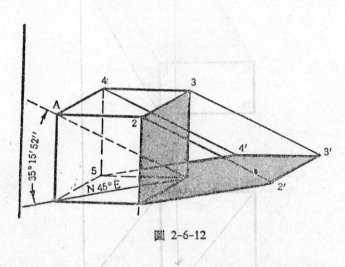

圖 2-6-12

下列各圖爲各種不同類型之建築物，利用此一特殊情況，可很容易求出平立面圖上之陰影。

①斜屋面 圖2-6-13(a)　　⑧簍空挑出屋簷 圖2-6-13(h)

②山形牆屋頂 圖2-6-13(b)　　⑨柱廊 圖2-6-13(i)

③折轉屋頂 圖2-6-13(c)　　⑩褶板牆面 圖2-6-13(j)

④不規則型 圖2-6-13(d)　　⑪凹槽牆面 圖2-6-13(k)

⑤圓型平面 圖2-6-13(e)　　⑫凸槽牆面 圖2-6-13(l)

⑥煙囱 圖2-6-13(f)　　⑬垂直物與斜面 圖2-6-13(m)

⑦挑出屋簷 圖2-6-13(g)　　⑭凸出之垂直物與斜面 圖2-6-13(n)

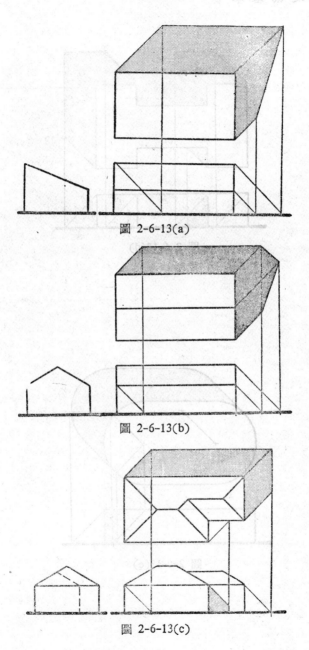

圖 2-6-13(a)

圖 2-6-13(b)

圖 2-6-13(c)

圖 2-6-13(d)

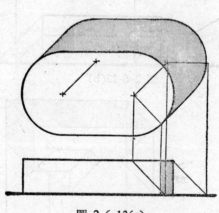

圖 2-6-13(e)

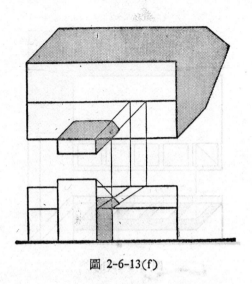

圖 2-6-13(f)

圖 2-6-13(g)

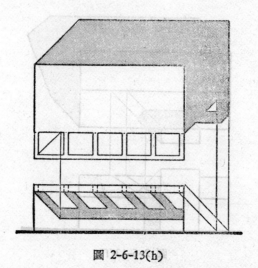

圖 2-6-13(h)

圖 2-6-13(i)

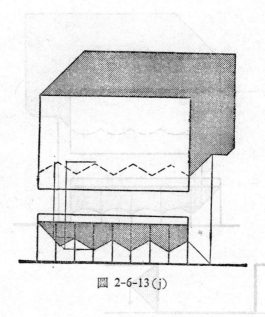

圖 2-6-13(j)

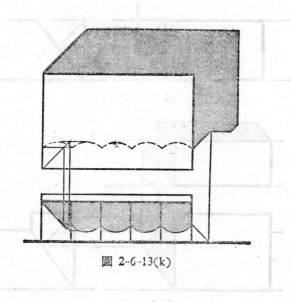

圖 2-6-13(k)

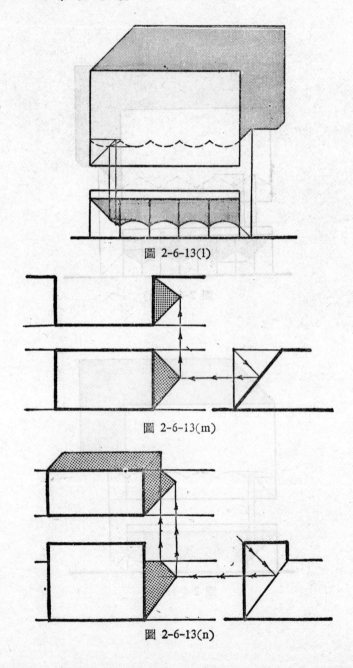

圖 2-6-13(l)

圖 2-6-13(m)

圖 2-6-13(n)

b.

2-6-3　透視圖上之陰及影

在透視圖上繪陰影，是為使透視圖面更具立體效果。於繪製時，須先決定自然光源照射之方向及照射角度，其與畫面的關係可歸納為二種情況。

a. 光線照射之方向與畫面平行，此時光線在圖面中為無消失點。皆為側光之情況。圖 2-16-14

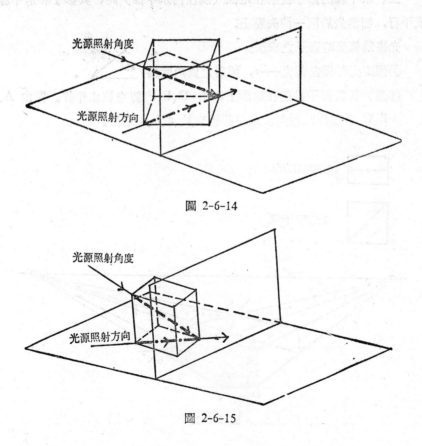

光源照射角度

光源照射方向

圖 2-6-14

光源照射角度

光源照射方向

圖 2-6-15

b. 光線照射之方向和畫面不平行，此時光線在圖面中之照射方向及
照射角度各有一消失點。有逆光及背光之情況。圖 2-16-15

光源照射之方向平行於畫面時，對觀查者而言，所見之照射角度爲眞
角度。

求此情況之影子，原則有二：

一、垂直線的影子，投射在地面（或任何水平面）時，爲與畫面平行
之平行線，此平行線可由平行尺直接繪出。

二、水平線的影子投射在地面（或任何水平面）時，其影子和水平線
成平行，即消失於同一消失點上。

光線爲側光時影子之求法：

①假定光源爲左側光 ⟶，照射之眞角度爲 $45°$ ⟍。

②垂直線的影子投射在地面上，由 D、E、F 點各繪水平綫。與由 A、
B、C 各點作照射角度之平行線交於 a、b、c 各點。

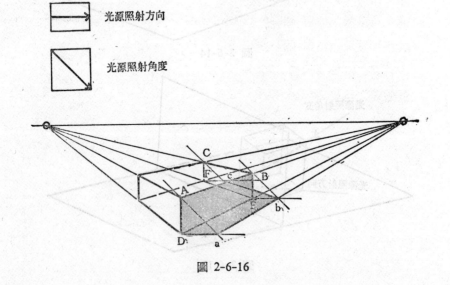

　　　　光源照射方向

　　　　光源照射角度

圖 2-6-16

③ab 為 AB 線段之影線，且同於 AB 線之消失點。

bc 為 BC 線段之影線，且同於 BC 線之消失點。

垂直線 AD, BE, CF 之影線各為 Da, EB, Fc。

因光線照射之方向可由平行尺直接繪出，無消失點，光線照射角度亦平行於畫面，亦無消失點，故習慣上常以 30°、45° 或 60° 為照射真角度，求其透視陰影。

下列圖為簡單建築物之各類型，當光源照射方向平行於畫面時，所求得各透視圖之陰影。

設光源照射方向皆為左側光。

設光源照射真角度皆為 45°

①單斜屋面　圖2-6-17(a)

②雙坡水屋面　圖2-6-17(b)

③垂直物在垂直面造成之陰影　圖2-6-17(c)

④垂直物在傾斜面造成之陰影　圖2-6-17(d)

⑤不規則型之陰影　圖2-6-17(e)

⑥挑簷屋面之陰影　圖2-6-17(f)

⑦柱廊之陰影　圖2-6-17(g)

⑧煙囪之陰影　圖2-6-17(h)

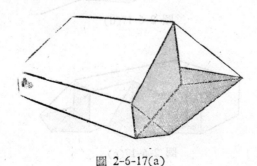

圖 2-6-17(a)

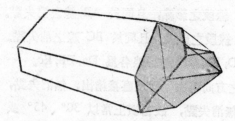

圖 2-6-17(b)

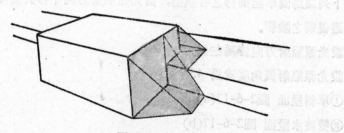

圖 2-6-17(c)

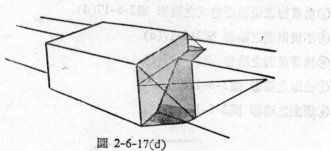

圖 2-6-17(d)

圖 2-6-17(e)

圖 2-6-17(f)

圖 2-6-17(g)

圖 2-6-17(h)

.圖 2-6-18: 較爲複雜之建築物。光源爲左側光，照射角 30° 時所成之陰影。

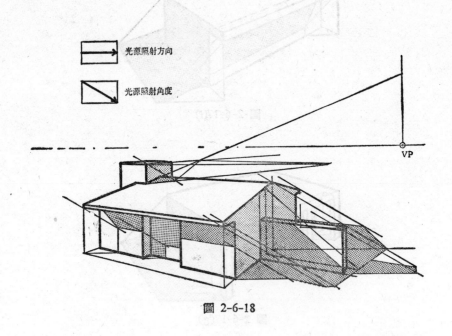

光源照射方向

光源照射角度

VP

圖 2-6-18

若建築物之左右墙面上，另有垂直凸出之細部時，（如雨庇、陽臺、遮陽等）則可由光線照射之方向與眞角度圖上，求出左右墙面光線之照射角，再以傾斜角原理，求得左右墙面上光線照射角之消失點 LW 及 RW。圖 2-6-19。

卽凸出垂直左墙面之雨庇在左墙面之影線，皆消失於 LW 點，凸出垂直右墙面之雨庇在右墙面之影線，皆消失於 RW 點。

LW 與 VR 之連線，交視平線所成之角度卽爲光源照射之眞角度。

RW 與 VL 之連線，交視平線所成之角度卽爲光源照射之眞角度。

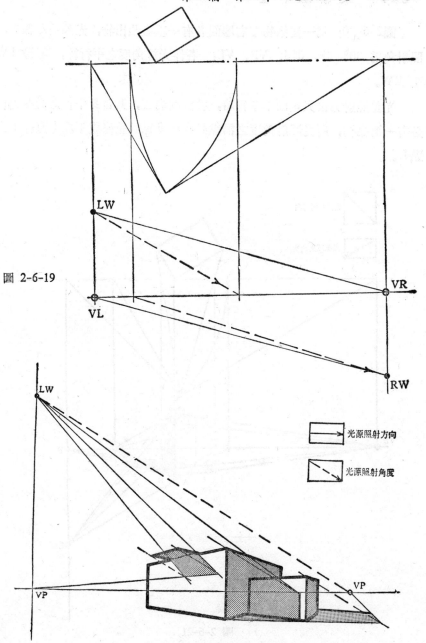

圖 2-6-19

光源照射方向

光源照射角度

圖 2-6-20

圖2-6-20: 爲一建築物左右墙面各有一垂直凸出物，光源爲左側光，照射角爲 30° 時，則由 VR, VL, 各作光線角度之平行線，卽得 LW 及 RW。

光源照射方位與畫面不平行時，就觀查者言，其自身平行之光源方位必有一消點(P)，所見照射角度之消點必在經 P 點且垂直視平線之直線上之點L。

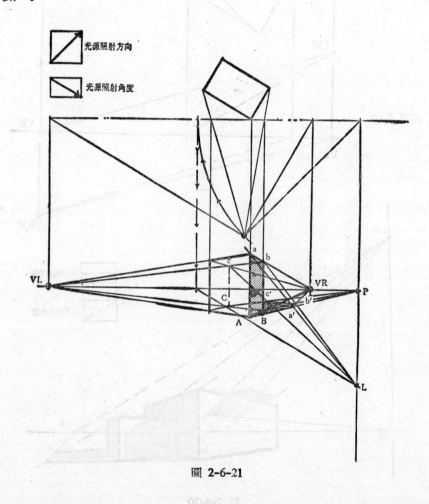

圖 2-6-21

此情況所造成之陰影爲：

①垂直線之影子，投射在地平面（或任何水平面）時必消失於光源方
　位之消失點P。

②水平線之影子，投射在地平面（或任何水平面）時，其影子和水平
　線成平行，卽消失於同一消失點上。

③光源照射方向與照射角度相交之點，形成該點之影。

　光源照射方向與畫面不平行，會造成逆光或背光二種情況，其陰影之
求法爲：

圖 2-6-21

①先求出簡單物體之透視圖。

②定光線照射方向爲 45°，照射角度爲 30°。則其照射方向之消失點
　爲P，照射角度之消失點爲L。

③Aa 在地面之影爲由A與P之連線和a與L之連線交點 a′，卽 Aa
　爲 Aa 在地平面之影。

　同理 Bb′ 爲 Bb 在地平面之影

　　　　Cc′ 爲 Cc 在地平面之影。

④ab 線段和地平面平行，故其影 a′b′ 亦消失於同一消失點 VL。

　bc 線段和地平面平行，故其影 b′c′ 亦消失於同一消失點 VR。

　以下圖 2-6-22(a)(b)(c) 爲同一透視圖，光線照射角度皆爲 30°，
然因光線照射方向不同，而造成之影子互異，有背光及逆光之情況。

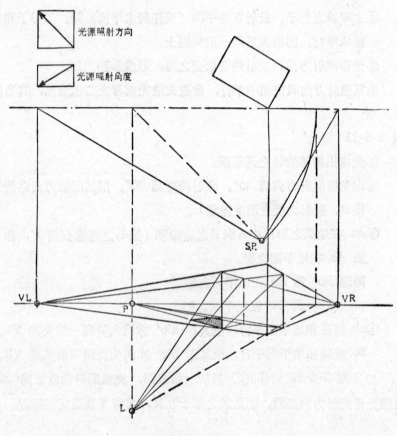

光源照射方向

光源照射角度

圖 2-6-22(a)

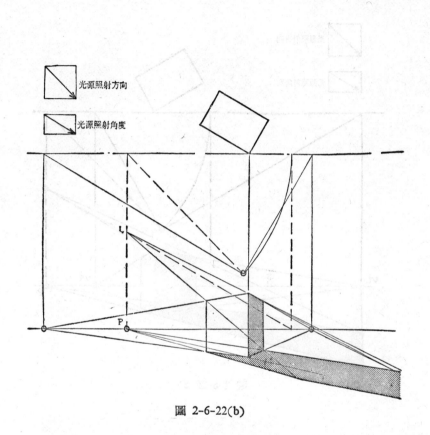

光源照射方向

光源照射角度

圖 2-6-22(b)

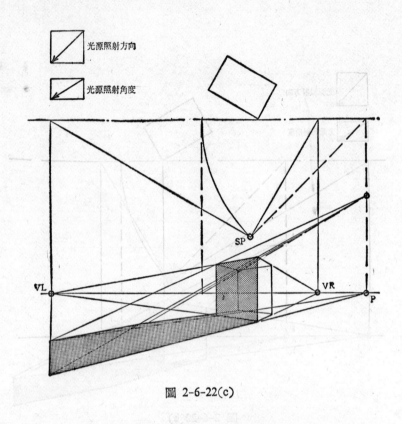

圖 2-6-22(c)

　　由下列六圖 2-6-23 (a, b, c, d, e, f) 更可比較出當光源位於觀查者之後方或前方時之情況。

　　上三圖皆背光，L在視平線下方，P位 VL 處時，左牆全陰，影子在屋後，P位 VR 處時，陰及影則產生於反側，若P位二消失點之間，則二牆面皆充滿光線，影子落在屋後。

　　下三圖皆逆光，可知影子面積特別大，效果較差。

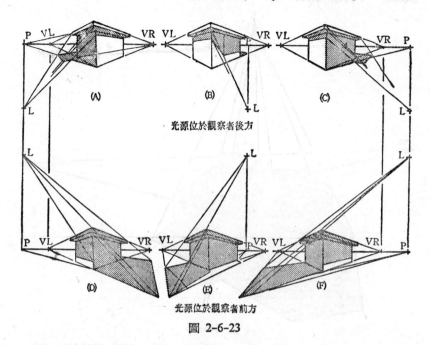

光源位於觀察者後方

光源位於觀察者前方

圖 2-6-23

圖 2-6-24: 任意選擇 P-L 位置，求出之陰及影。

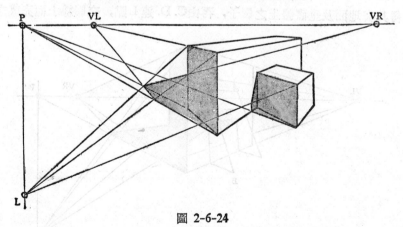

圖 2-6-24

　　亦有為求戲劇性之特殊效果，而作之逆光之陰影。圖 2-6-25 P 位於二消失點間，L 位於視平線之上方。

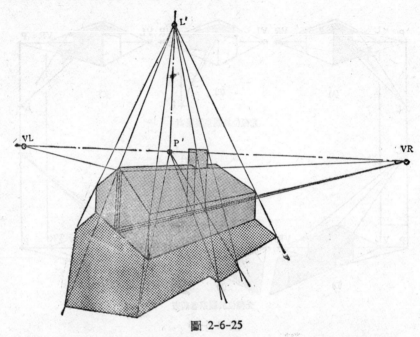

圖 2-6-25

圖 2-6-26為一斜體在垂直體上造成之影子，AB桿為連續之直線，先求得其在地面及垂直體上之影子，再由C.D.連L點，交影線上而完成之。

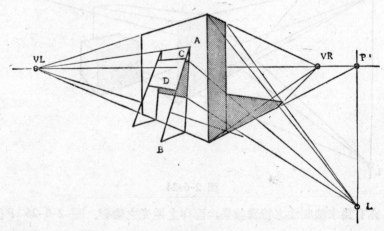

圖 2-6-26

圖 2-6-27: 垂直體在斜面上造成之影子，乃先求得垂直線在斜面上之影線 AX。

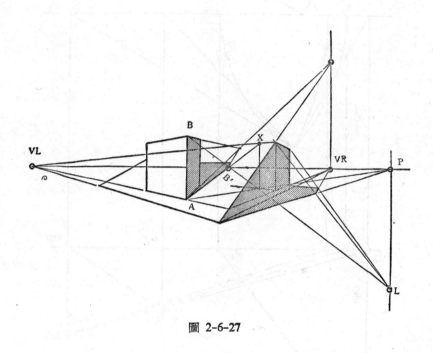

圖 2-6-27

當牆面有凸出垂直物時，投射在各牆面之影線之消失點爲 RW及LW（可由 VL 與L之連線延長之交於過 VR 之垂直線於 RW。VR 與L之連線延長之交於過 VL 之垂直線於 LW。）

圖 2-6-28 其原理爲：求出左右牆面受光源照射之各分光角度 θ_1 及 θ_2，由傾斜角原理得左右牆面之照射角度之各消失點爲 LW 及 RW，此時 VR-L-LW, VL-L-RW 各自成一直線。

圖 2-6-27，係由各點所引之上端定之透視，又此由透視所求出之點 P
之點為 AX。

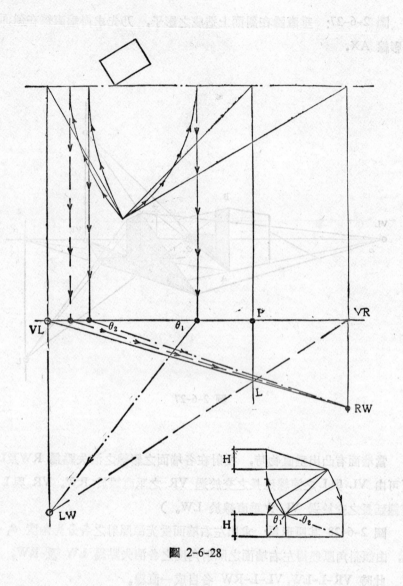

圖 2-6-28

當由面板引出此透視畫，H 面上各投視點之透視之各點須過 RW，LW
(即由 VL 引此向上之右之投視），VR 之間，引向各點之 P，VR 及 L 之
各線作之，其透視之右端各點投視 LW。

圖 2-6-27，此透視圖之右端各投視間隔及各線引之，求之各點之 P，各
θ，由各點所引各投視之投視之各及各並其實線 LW，或 RW。

此角 VR-L-LW，VL-L-RW 各自成一角度。

圖 2-6-28

以下各圖 2-6-29(a),(b),(c),(d) 皆爲墙面有凸出之垂直物，根據光源對各建築物之照射方向消點P及照射角度消點L，由上述方法得 RW 及 LW，卽可求得建築物之陰及影。

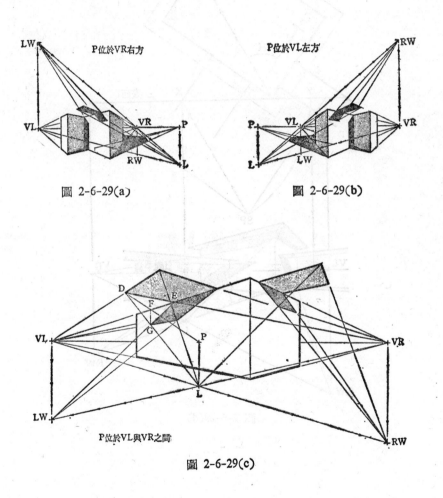

圖 2-6-29(a)　　　　　　　圖 2-6-29(b)

圖 2-6-29(c)

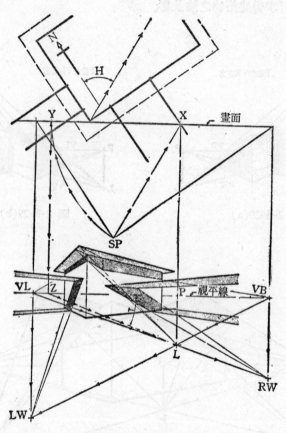

圖 2-6-29(d)

　　由於光源照射之角度因時間而異，其陰影亦隨之而變化，如圖：可先定A點之影X，再予反求照射角度之消失點L，則可獲得較爲理想之陰影圖。

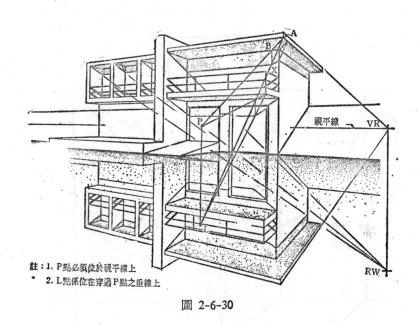

　　　　註：1. P點必須位於視平線上
　　　　　2. L點係位在穿過P點之垂線上

圖 2-6-30

　　當一消點透視時，亦由所希望獲得之陰影效果，來選定 P 與 L 之位置。決定 P 與 L 後，W的位置卽在過 VP 點之垂直線上與過L點之水平線之交點。卽 V-P-L-W 四點構成一矩形空間。

　　W點之求法與二消點透視時同，如下圖 2-6-31。

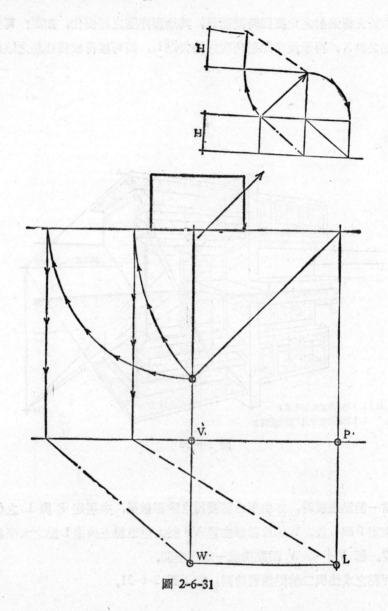

圖 2-6-31

以下各圖 2-6-32(a), (b), (c) 爲一消點透視圖，依 P.L.W. 點求得各建築物之室外陰及影。

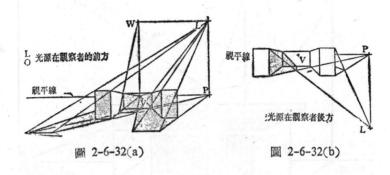

圖 2-6-32(a)　　　　　圖 2-6-32(b)

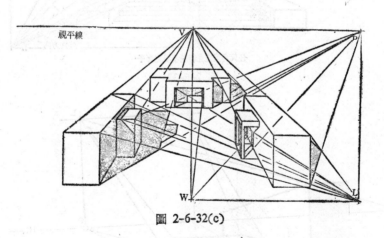

圖 2-6-32(c)

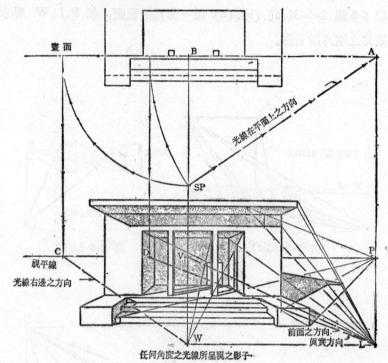

畫面

A

光線在平面上之方向

SP

C 視平線

光線右邊之方向→

D V

W

任何角度之光線所呈現之影子·

前面之方向

真實方向 L

P

圖 2-6-33

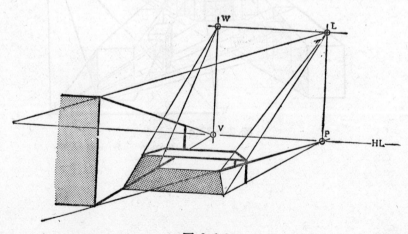

W L

V P HL

圖 2-6-34

下二圖 2-6-35, 2-6-36 爲一消點室內透視之陰及影。

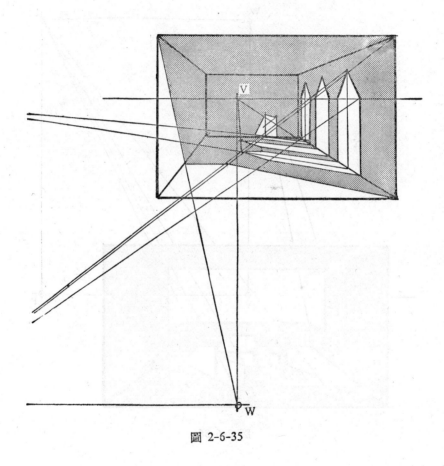

圖 2-6-35

下之第 1-6-35, 2-6-36 是一內部房間內看見之透視圖。

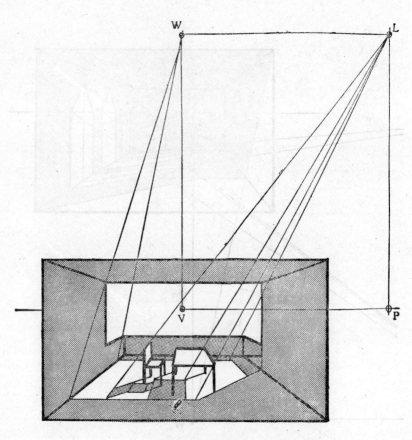

圖 2-6-36

2-6-4　人工照明之陰及影

燈光或燭光爲點光源，其照射爲輻射現象，所產生之陰與影爲：

①其影子之方向由光源投影在不同面（如牆面，地板面，桌面等）與物體連線之方向。

②影子之長短，由光源本身之輻射光線決定。

圖 2-6-37

簡單物體受燈光照射，所產生之陰及影，影子之方向沿燈源在地兩上之正下方之投影點 LG 決定，燈光之輻射光線直接影響影子之長短。

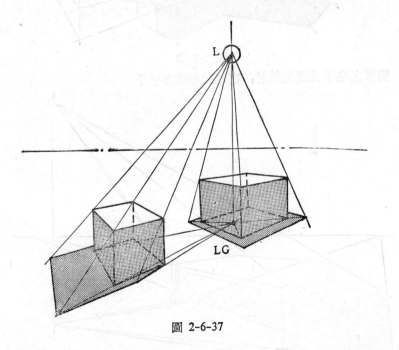

圖 2-6-37

二簡單物體，一物在另一物體上造成之影子，其影子方向由燈光在所成影面之正下方之投影點決定。

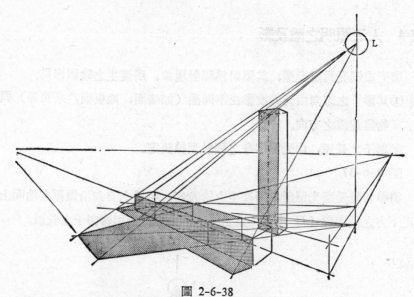

圖 2-6-38

簡單之桌子受燈光照射，在地面形成之影子

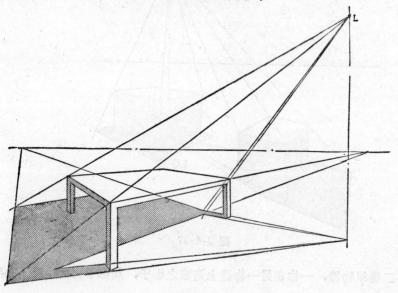

圖 2-6-39

當桌面上有物體時，先得求得燈光在其正下方且位於桌面上之投影點，以決定其影子之方向

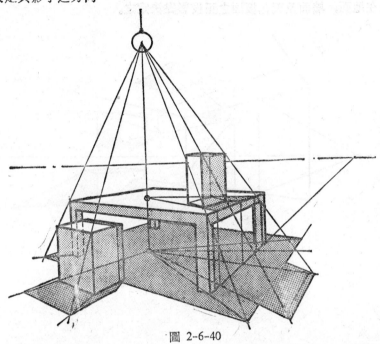

圖 2-6-40

室內傢俱受燈光照射所形成之陰及影，光源照射方向及其輻射光線之交點，即為該點之影。

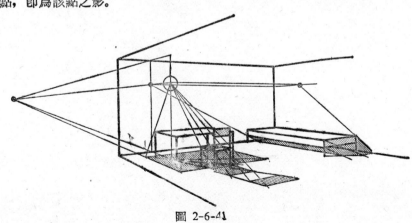

圖 2-6-41

當地面、墙面、天花板面上之物體受燈光之照射，其影子之方向卽順燈光在地面，墙面及天花板面之正投影點決定之。

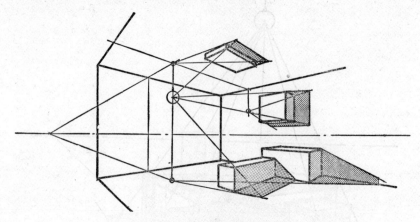

圖 2-6-42

參 考 書 籍

①Architectural Graphics: CLeslie Martin
②Architectural Drafting & Construction: Ernest R. Weid Haas
③Rendering Withpendink: Robert W. Gill.
④Perspectives for Architecture: Georg Schaarwächter.
⑤Perspective: Gwen White.
⑥建築之新透視圖法: 日本譯臺隆書局。
⑦透視法繪圖手册: Joseph D'amelio. 譯者余立慶。
⑧建築製圖: 黃定國。
⑨針筆表現法
⑩製圖規範: 中興工程顧問社
⑪Elements.
⑫How to Talk to a client.
⑬Basic Technical Drawing——Spencer Dygdon.
⑭Architectural Drafting and Design——Weidhaas'
⑮Drawing Handbook.
⑯Plan Graphics——Theodore D. Walker.

參考書目

① Architectural Graphics. Charlie Moulin
② Architectural Drafting & Construction. Ernst K. Wai Diaz
③ Rendering. Wikipedia? Robert W. Gill
④ Perspectives for Architects. Georg Schaarwächter
⑤ Perspective. Gwen White
⑥ 透視圖畫法：自學與指導。
⑦ 透視學的原理與應用。Joseph D'amelio. 建築文化
⑧ 建築的表現。馬格志
⑨ 透視圖法
⑩ 室內透視圖。中華工商協會出版
⑪ Diagrams
⑫ How to Talk to a client.
⑬ Basic Technical Drawing —— Spencer Dygdon.
⑭ Architectural Drafting and Design —— Weidhaas
⑮ Drawing Handbook.
⑯ Plan Graphics. —— Theodore D. Walter.

滄海叢刊已刊行書目 (一)

書　　名	作　者	類　　別
中國學術思想史論叢 (一)(二)(三)(四)(五)(六)(七)(八)	錢　　穆	國　　學
國父道德言論類輯	陳　立　夫	國　父　遺　教
兩漢經學今古文平議	錢　　穆	國　　學
先秦諸子論叢	唐　端　正	國　　學
先秦諸子論叢（續篇）	唐　端　正	國　　學
儒學傳統與文化創新	黃　俊　傑	國　　學
湖　上　閒　思　錄	錢　　穆	哲　　學
人　生　十　論	錢　　穆	哲　　學
中西兩百位哲學家	黎　建　球 鄔　昆　如	哲　　學
比較哲學與文化 (一)(二)	吳　　森	哲　　學
文化哲學講錄 (一)(二)	鄔　昆　如	哲　　學
哲　學　淺　論	張　康　譯	哲　　學
哲學十大問題	鄔　昆　如	哲　　學
哲學智慧的尋求	何　秀　煌	哲　　學
哲學的智慧與歷史的聰明	何　秀　煌	哲　　學
內心悅樂之源泉	吳　經　熊	哲　　學
愛　的　哲　學	蘇　昌　美	哲　　學
是　　與　　非	張　身　華　譯	哲　　學
語　言　哲　學	劉　福　增	哲　　學
邏輯與設基法	劉　福　增	哲　　學
中國管理哲學	曾　仕　強	哲　　學
老　子　的　哲　學	王　邦　雄	中　國　哲　學
孔　學　漫　談	余　家　菊	中　國　哲　學
中庸誠的哲學	吳　　怡	中　國　哲　學
哲　學　演　講　錄	吳　　怡	中　國　哲　學
墨家的哲學方法	鐘　友　聯	中　國　哲　學
韓非子的哲學	王　邦　雄	中　國　哲　學
墨　家　哲　學	蔡　仁　厚	中　國　哲　學
中國哲學的生命和方法	吳　　怡	中　國　哲　學
希臘哲學趣談	鄔　昆　如	西　洋　哲　學
中世哲學趣談	鄔　昆　如	西　洋　哲　學

滄海叢刊已刊行書目 (一)

書　名	作　者	類　別
近代哲學趣談	鄔昆如	西洋哲學
現代哲學趣談	鄔昆如	西洋哲學
佛學研究	周中一	佛學
佛學論著	周中一	佛學
禪話	周中一	佛學
天人之際	李杏邨	佛學
公案禪語	吳怡	佛學
佛教思想新論	楊惠南	佛學
不疑不懼	王洪鈞	教育
文化與教育	錢穆	教育
教育叢談	上官業佑	教育
印度文化十八篇	糜文開	社會
清代科舉	劉兆璸	社會
世界局勢與中國文化	錢穆	社會
國家論	薩孟武譯	社會
紅樓夢與中國舊家庭	薩孟武	社會
社會學與中國研究	蔡文輝	社會
我國社會的變遷與發展	朱岑樓主編	社會
開放的多元社會	楊國樞	社會
財經文存	王作榮	經濟
財經時論	楊道淮	經濟
中國歷代政治得失	錢穆	政治
周禮的政治思想	周世輔 周文湘	政治
儒家政論衍義	薩孟武	政治
先秦政治思想史	梁啟超原著 賈馥茗標點	政治
憲法論集	林紀東	法律
憲法論叢	鄭彥棻	法律
師友風義	鄭彥棻	歷史
黃帝	錢穆	歷史
歷史與人物	吳相湘	歷史
歷史與文化論叢	錢穆	歷史
中國人的故事	夏雨人	歷史
老台灣	陳冠學	歷史
古史地理論叢	錢穆	歷史
我這半生	毛振翔	歷史

滄海叢刊已刊行書目 (四)

書　名	作　者	類　別
放鷹	吳錦發	文學
黃巢殺人八百萬	宋澤萊	文學
燈下燈	蕭蕭	文學
陽關千唱	陳煌	文學
種籽	向陽	文學
泥土的香味	彭瑞金	文學
無緣廟	陳艷秋	文學
鄉事	林清玄	文學
余忠雄的春天	鍾鐵民	文學
卡薩爾斯之琴	葉石濤	文學
青囊夜燈	許振江	文學
我永遠年輕	唐文標	文學
思想起	陌上塵	文學
心酸記	李喬	文學
離訣	林蒼鬱	文學
孤獨園	林蒼鬱	文學
托塔少年	林文欽編	文學
北美情逅	卜貴美	文學
女兵自傳	謝冰瑩	文學
抗戰日記	謝冰瑩	文學
給青年朋友的信（上）（下）	謝冰瑩	文學
孤寂中的廻響	洛夫	文學
火天使	趙衛民	文學
無塵的鏡子	張默	文學
大漢心聲	張起鈞	文學
回首叫雲飛起	羊令野	文學
文學邊緣	周玉山	文學
累盧聲氣集	姜超嶽	文學
實用文纂	姜超嶽	文學
林下生涯	姜超嶽	文學
材與不材之間	王邦雄	文學
人生小語	何秀煌	文學
比較詩學	葉維廉	比較文學
結構主義與中國文學	周英雄	比較文學
韓非子析論	謝雲飛	中國文學
陶淵明評論	李辰冬	中國文學